KB179855

만두몽키의

EVERYDAY

다이어리 꾸미기

만두몽키의
EVERYDAY
다이어리
꾸미기

초판 인쇄일 2019년 8월 18일
초판 발행일 2019년 9월 9일
초판 2쇄 발행일 2020년 10월 22일

지은이 만두몽키(하은지)
발행처 앤제이BOOKS
등록번호 제 25100-2017-000025호
주소 (03334) 서울시 은평구 연서로21길 24 2층
전화 02) 353-3933 **팩스** 02) 353-3934
이메일 andjbooks@naver.com

ISBN 979-11-90279-00-0
정가 15,000원

Copyright © 2019 by Ha Eun Ji(mandoo monkey) All rights reserved.
No Part of this book may be reproduced or transmitted in any form,
by any means without the prior written permission on the publisher.

이 책은 저작권법에 의해 보호를 받는 저작물이므로 어떠한 형태의 무단 전재나 복제도 금합니다. 본문 중에 인용한
제품명은 각 개발사의 등록상표이며, 특허법과 저작권법 등에 의해 보호를 받고 있습니다.

이 도서의 국립중앙도서관 출판시도서목록(CIP)은 서지정보유통지원시스템
홈페이지(http://seoji.nl.go.kr)와 국가자료공동목록시스템(http://www.nl.go.kr/kolisnet)에서
이용하실 수 있습니다.(CIP제어번호: CIP2019029895)

귀여운 손글씨와 손그림,
플러스! 어메이징한 다꾸 노하우

만두몽키의

EVERYDAY

다이어리 꾸미기

만두몽키 하은지 지음

앤제이
BOOKS

Preface

어려서부터 그림 그리기와 글쓰기를 좋아했어요. 그림을 좋아했지만, 취미로 해야 한다는 부모님 말씀에 정식으로 배우진 못했죠. 하지만 하지 말라는 건 더 하고 싶은 게 사람의 심리인가 봐요. 멈추지 않은 덕분에 여태까지 계속해서 그림을 그리고 글씨를 쓰고 있더라고요.

'만약 어릴 때 그림을 배웠더라면 지금 더 잘했을까?' 하는 아쉬움도 있지만 그리면 그릴수록 발전하는 모습을 보는 것도 하나의 재미가 되었어요.

저는 책상에 앉아 다이어리를 꾸미는 시간은 오롯이 나만을 위한 시간이라 생각해요. 여기저기 스티커를 붙이고 글씨를 꾸미며 스트레스를 풀고, 소소한 오늘을 기록할 수 있으니까요. 그럼으로써 오늘보다 더 나은 내일을 살수 있게 해주는 원동력이기도 하고요.

아마 지금 이 글을 보고 계신다면 직장이나 육아, 또는 집안일에서 퇴근 후이거나 하교 후에 다꾸를 즐기시는 분들이겠죠? 이런 소중한 시간에 저를 초대해 주셔서 매우 감사할 따름이에요.

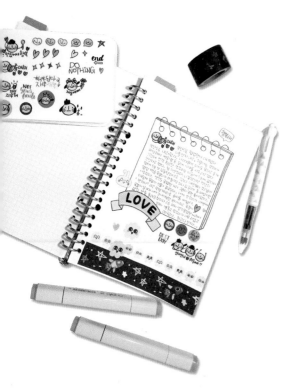

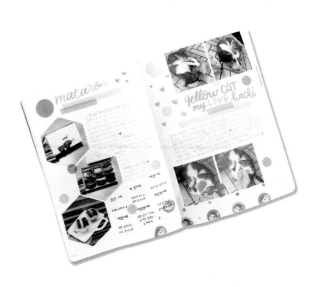

'만약 내가 책을 쓴다면 한 번 보고 마는 책이 아니라 다꾸의 자습서 같은 책이었으면 좋겠다.'라고 항상 생각했어요. 이런 책을 만드는 게 쉬운 일은 아니지만 필요할 때마다 꺼내 볼 수 있는 그런 책 말이죠. 그래서 이 책에는 제가 오래도록 다꾸를 하면서 터득한 자그마한 규칙을 최대한 많이 알려드리려 노력했어요. 규칙들이 여러분의 눈과 손에 익을 때까지 언제든 펼쳐보았으면 좋겠어요. 책에 손때가 좀 끼었을 때는 기본적인 스킬과 응용이 섞인 예쁜 다꾸를 할 수 있길 바라는 마음으로 만들었어요.

이 책이 나만을 위한 시간에 '작고 사소한 일상의 행복'을 재미있고 꾸준히 기록할 수 있도록 도움을 드리게 된다면 더할 나위 없이 행복할 거예요.

좋아하는 것을 멈추지 않고 꾸준히 계속하면 무조건 잘하게 된다고 생각해요!

저는 '다꾸하는 할머니'가 될 때까지 계속 이 자리에 있을 거예요.
우리, 오래오래 함께해요!

저자 **만두몽키**

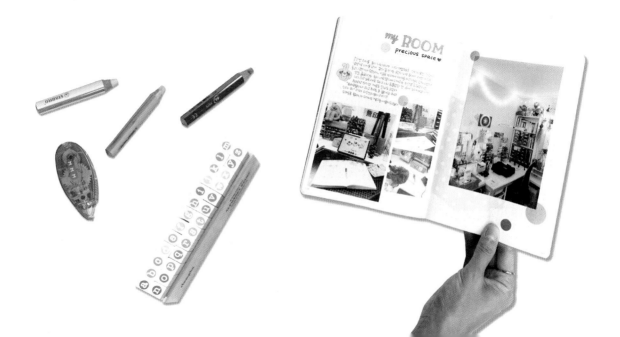

Contents

STEP 03 　레벨 업! 고급 다이어리 꾸미기

STEP 04 　플러스! 다양한 다꾸 재료와 예쁜 소품 만들기

WARMING UP!

소중한
일상의 기록,
예쁜 다꾸 준비물!

매년 9월 말부터 10월 초면 다음 해의 새 다이어리가 슬금슬금 나오죠.
'이번에는 반드시 꾸준히 다이어리를 쓰겠어!'라고 다짐하며
새 다이어리를 구입해 1월을 기다려요.

1월이 시작되면 참 열심히 다이어리를 쓰지만,
봄이 오면 봄바람 맞고 나들이 가야 해서, 여름이 오면 물놀이 가야 해서
다이어리가 점점 텅텅 비기 시작해요.
가을이 오면 '다이어리 써야지! 그런데 이건 질렸으니
새로 사서 내년부터 열심히 쓸 거야!'라며
9월 즈음 새 다이어리를 알아봅니다.

혹시 이 이야기 듣고 뜨끔하셨나요?
저도 한 때는 1, 2월만 쓰고 나머지는 텅텅 빈 다이어리였어요.
재미로 시작한 것이 일처럼 느껴지면 점점 멀어질 수 밖에 없어요.
올해부터는 저와 함께 다이어리 꾸미기의 재미를 알아가고,
앞으로 꾸준히 다이어리를 쓸 수 있도록
나의 작고 소소한 일상 기록에 재미를 붙여볼까요?

다이어리를
쓰는 이유

저는 제가 초등학생 때 유행했던 6공 다이어리부터 일러스트 다이어리, 포토 다이어리, 만년 다이어리, 불렛저널 등 많은 다이어리를 써왔어요. 비록 한 권을 다 채우기 전에 새 다이어리를 꺼내 쓴 적이 더 많았지만 어릴 때부터 기록하고 꾸미기를 좋아했죠.

저는 공부할 때도 노트에 필기한 페이지를 사진 찍듯 기억해요. 손으로 써가며 공부를 해야 외워지는 사람이었죠. 다행히 손으로 깨작깨작 손글씨를 쓸 때면 스트레스도 풀려서 필기하기를 좋아했어요.

노트필기는 꾸미기에 한계가 있어서 다이어리를 쓰기 시작했어요. 처음에는 스티커를 모아 붙이고 데코펜으로 글씨를 쓰기 위함이었다면, 지금은 제 일상을 기록하기 위해 다이어리를 씁니다.

아침에 눈을 뜬 후 잠들기 전까지 매우 많은 일이 일어나는데, 기록하지 않으면 모두 잊어버리게 되거든요. 어제 내가 오늘의 나를 만들듯 더 나은 내가 되기 위한 기록이기도 합니다.

다이어리를 꾸준히 쓰는 방법

저는 꾸미기용 다이어리 1~2권과 매일 들고 다니는 불렛저널 다이어리가 있어요. 매일 들고 다니는 불렛저널은 저의 개인적인 스케줄과 만몽샵 업무, 일기 등이 다양하게 적혀있죠.

이렇게 적어둔 스케줄러를 펼쳐놓고 꾸미기용 다이어리에 옮겨 적어요. 일 년에 하나의 다이어리만 쓰기엔 아쉽다는 생각도 있고, SNS에 다이어리 꾸미기 콘텐츠를 올리다 보니 지극히 사적인 내용은 가리고 싶을 때가 있거든요.

스케줄러는 휘갈겨 쓰는 내용도 많아서 '꾸미기 욕구'를 채우기 위해서 꾸미기용 다이어리를 쓰고, SNS에 다이어리를 올리면서 모자이크가 있으면 보여주나 마나인 것 같아 다이어리를 따로 씁니다.

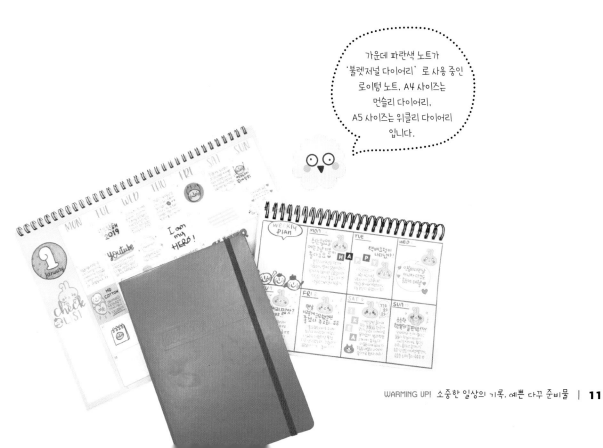

가운데 파란색 노트가
'불렛저널 다이어리'로 사용 중인
로이텀 노트, A4 사이즈는
먼슬리 다이어리,
A5 사이즈는 위클리 다이어리
입니다.

매일 들고 다니는 다이어리를 불렛저널로 쓰는 이유는 다양한 레이아웃을 써보기 위함이에요. 만년 다이어리는 위클리와 먼슬리의 디자인이 정해져 있지만 불렛저널은 제가 원하는 레이아웃으로 만들 수 있거든요. 더 나아가 향후 다이어리를 만들게 된다면 어떤 레이아웃으로 위클리와 먼슬리를 만들 것인지 잠정적인 구상 중이기도 합니다.

제가 추천하는 '다이어리를 꾸준히 쓰는 방법'은 바로 이 방법이에요.

매일 들고 다닐 수 있는 다이어리를 하나 만드는 것!

불렛저널도 좋고, 만년 혹은 작은 사이즈의 다이어리라도 좋아요. 이 다이어리에는 할 일과 오늘의 감정을 빼놓지 않고 기록하는 거예요. 예쁘게 써야 한다는 강박은 버리고 정말 솔직한 다이어리를 만들어요.

직장에서 있었던 일을 쓰면서 욕을 한다던가 오롯이 나만 보는 다이어리를 만드세요. 우선 기록이 익숙해져야 점점 욕심이 생겨 꾸미기도 가능하거든요. 오늘 아무 일도 없었고 별 감정도 없는데 억지로 만들지 않아도 돼요. 그냥 있는 그대로 쓰는 거죠. '아무 일도 없었고 기분 괜찮음'처럼 정해진 양식도 답도 없어요. '나'라는 사람을 '기록'으로 남기는 것뿐입니다.

다이어리 꾸미기
재료와 도구

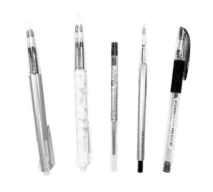

+ 중성펜

제가 가장 많이 사용하는 펜은 '스타일핏 0.28'이에요. 원래는 필기감이 좋고 끊김 없는 시그노 DX 0.28을 가장 좋아했었는데, 언제부터인가 잉크가 왈칵 쏟아지는 현상이 생겨 스타일핏으로 갈아탔어요. 4색이 들어가는 홀더인데, 3색 홀더만큼 얇게 나와서 잘 사용하고 있죠. 다 쓴 색은 리필만 갈아주면 되니 편리하고, 무엇보다 제가 중요시하는 점은 끊김 없이 잘 나와야 한다는 것입니다. 색깔 펜은 다양하게 쓰고 있지만 검은색은 스타일핏만 사용해요. 스타일핏 단품은 제가 잡기에 바디가 너무 얇은데, 가끔 손이 아플 때 쓰면 괜찮아요.

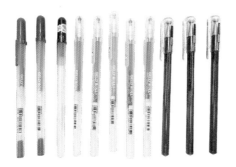

+ 데코펜

다꾸에 빠질 수 없는 겔리롤 데코 시리즈! 데코 시리즈에서도 가장 좋아하는 것은 '겔리롤 문라이트' 입니다. 하얀 종이와 검은 종이에 모두 잘 보이게 잘 써지죠. 제가 주로 쓰는 동그란 글씨체는 두꺼운 펜이 더 잘 어울리거든요. 글씨가 부풀어 오르는 수플레펜과 입체감과 광택이 생기는 아쿠아립펜 등 겔리롤 데코펜들을 강력 추천합니다. 그리고 펜텔에서 나온 듀얼 메탈릭펜도 두 가지 컬러가 섞여있는 펜이라 색이 오묘하고 많이 반짝거려서 데코하기에 좋아요.

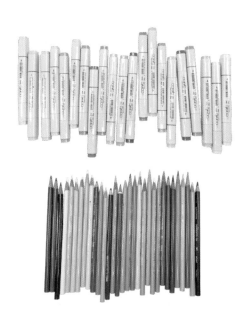

+ 채색 도구

채색 도구로는 코픽 마카와 프리즈마 색연필을 주로 사용해요. 면적이 작은 곳은 컬러 볼펜으로 칠하기도 하죠. 코픽 마카를 산 이유는 '전문가용'이라고 해서 더 좋겠지 싶어 구매했어요. 다양한 컬러가 있고, 잉크를 리필해서 쓰거나 팁을 교환할 수 있어 좋아요.

프리즈마 색연필 역시 전문가용이라고 해서 샀는데, 저는 프리즈마 외의 색연필은 쓰지 않게 되었어요. 노트에 닿아 서걱거리는 느낌이 프리즈마 색연필만한 게 없더라고요. 비싼데 빨리 닳는 단점이 있지만 장점이 너무 커서 이 정도 단점은 참아 넘깁니다.

+ 스티커

교보문고나 문구점에 가면 지나칠 수 없는 스티커 코너! 용돈으로 재료 모으기에 빠져있던 시절에는 스티커와 마스킹 테이프 구입에 월급의 절반을 탕진하기도 했어요. 아직도 예쁜 스티커를 볼 때면 멈추지 못하고 구매하지만 '아끼면 똥 된다.'라는 생각이 들어 요즘은 이전에 산 스티커들을 더 많이 사용하고 있어요.
예전에는 문구기업들에서 나온 스티커를 주로 샀지만 요즘에는 개인이 디자인해서 파는 '인스'를 많이 사고 있어요. '인스'는 '인쇄소 스티커'의 줄임말로 보통 10장이 한 세트죠. 양이 많은 대신 칼선이 없어서 일일이 오려서 사용해야 해요. 하지만 인스를 오릴 때 잡념이 사라지면서 마음의 평화가 옵니다. 이런 이너피스를 느끼기 위해서 인스를 더 많이 사고 있어요.

+ 바르는 풀테이프

우연히 다이소에서 발견하고 딱풀 대신 이 풀만 사용하고 있어요. 다이소에는 리필을 팔지 않아 인터넷에서 리필을 대량 주문해서 쟁여두죠. 딱풀처럼 손에 묻을 일 없고, 마르는 시간 기다릴 필요 없이 사용할 수 있어서 정말 편리해요.

+ 알파벳 스탬프

저는 스탬프 사용을 자주 하진 않지만 '다꾸인'이라면 기본적인 알파벳 스탬프 정도는 구입하는 것을 추천합니다. 저는 대문자, 소문자 스탬프를 가지고 있는데, 빈 공간이나 타이틀 꾸미기에 활용하기 좋아요. 종종 심심할 때는 지우개로 스탬프를 만들기도 해요.

+ 마스킹 테이프 (마테)

마스킹 테이프는 단독으로 사용해도 예쁘지만 레이어드할 때 주로 사용해요. 아직 뜯지도 않은 마테가 있을 정도로 꽤나 많이 사 모았네요.

다이어리의 종류와 쓰임새

+ 만년 다이어리

먼슬리와 위클리, 데일리가 들어있고 날짜가 기입되어 있지 않은 다이어리입니다. 직접 날짜를 쓰면서 사용할 수 있어 꼭 1월부터 쓰지 않고 쓰고자 하는 달부터 쓰면 되고, 먼슬리+위클리+데일리 등 모든 양식이 들어 있는 제일 무난한 다이어리입니다. 만년 다이어리도 일러스트 다이어리, 포토 다이어리 등이 있는데 처음부터 끝까지 내가 꾸미고 싶은 분은 일러스트나 사진이 들어가지 않은 만년 다이어리를 선택하는 게 좋겠죠?

+ 먼슬리 다이어리 (플래너)

먼슬리만 있는 다이어리는 다이어리를 오래 쓰지 않는 (꾸준히 쓰지 못하는) 분들에게 추천하고 싶어요. 오늘의 할 일과 간단한 메모 정도 남기는 것을 선호하는 분들은 굳이 위클리나 데일리까지 달린 다이어리보다 먼슬리만 있는 다이어리가 더 잘 맞죠. 꾸준히 먼슬리를 기록하다 보면 나중엔 위클리 다이어리까지 쓸 수 있어요.

+ 위클리 다이어리 (플래너)

일주일 단위로 칸이 그려져 있는 위클리 다이어리는 하루의 기록을 세세하게 풀어내고 싶은 분들께 추천합니다. 하루에 한 칸씩 써도 되고, 저처럼 스케줄러에 기록을 하고 있다면 주말에 잠깐 앉아 지나온 일주일의 위클리를 꾸미는 것도 참 좋아요.

+ 데일리 다이어리 (프리노트)

꾸미기를 좋아하는 많은 분들이 사용하는 페이지입니다. 보통 프리노트에 데일리 일기를 쓰는 경우가 많아요. 한 페이지 가득하게 꾸미면서 일기를 쓸 수 있죠. 요즘은 데일리 다이어리 쓰는 과정을 처음부터 끝까지 타임랩스로 찍어 SNS에 업로드를 많이 하죠? 매일매일 다르게 꾸미는 재미가 있어요.

+ 불렛저널 다이어리

저도 매우 좋아하는 다이어리입니다. 주로 외국에서 많이 사용하는 방법이었는데, 외국 다꾸 유튜브나 인스타그램을 보면 하나부터 열까지 모든 레이아웃을 다 만들어 쓰는 영상과 사진을 볼 수 있어요. 딱히 정해진 틀이 없어서 내가 원하는 대로 레이아웃을 만들어 쓸 수 있는 게 가장 큰 장점이라 다양한 다이어리를 녹여내고 싶은 분들께 추천해요.
또한, 일반적인 다이어리는 내지가 모조지인데, 불렛저널은 필기감 좋은 만년필 노트를 주로 사용하므로(몰스킨, 로이텀) 필기감도 매우 좋아요. 제가 불렛저널을 사용하는 가장 큰 이유 중 한 가지가 필기감 때문이기도 합니다.

만두몽키의
펜과 작업실 전격 공개

집에는 매우 많은 펜이 있지만 월요일 출근할 때는 필요한 펜을 챙겨서 출근을 해요. 굳이 다 쓰지 않아도 이 정도 펜이 제 곁에 있어야 마음이 안정됩니다.

우선 가장 많이 쓰는 스타일핏, 프리즈마 색연필, 데코펜, 라이너펜, 형광펜, 캘리그라피펜, 붓펜, 칼, 자, 샤프, 지우개 등 무언가를 할 때 꼭 필요한 아이들로만 추려서 가지고 다녀요. 필요한 아이들 치고 참 많죠?

종류에 상관없이 섞어 가지고 다니면 필통 아래에 놓인 펜들은 영영 쓰지 않게 되어서 나름대로 종류별로 나누어 가지고 다니죠. 점심시간을 이용해 다꾸 영상을 찍을 때 최소한 이 정도는 있어야 다꾸할 맛이 납니다.

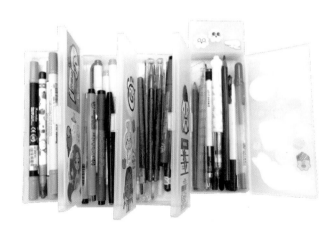

두둥~ 이제 제 작업실을 공개합니다!

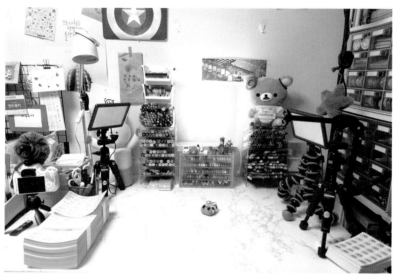

다양한 제품 촬영을 하고, 다이어리를 쓰고, 이것저것 잡다한 일을 하는 제 책상입니다. 누가 알려준 것 없이 하나하나 검색해가며 이것 저것 써보면서 지금의 책상을 이루게 되었어요.

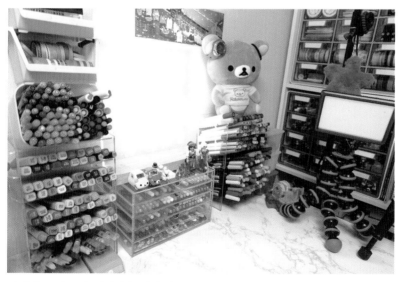

무인양품 아크릴 정리함을 이용해 자주 쓰는 펜들을 앞에 배치했고, 가운데 조명은 원데이 클래스에서 만든 아크릴 조명이에요.

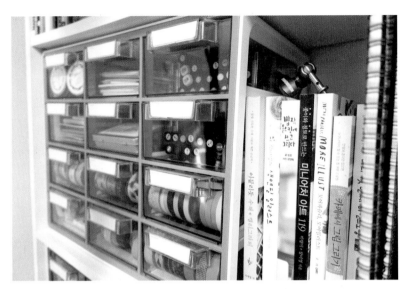

책꽂이 중간에는 시스맥스 정리함을 넣어 잘 안 쓰는 신한 마카와 마스킹 테이프, 기타 스티커들을 보관합니다.

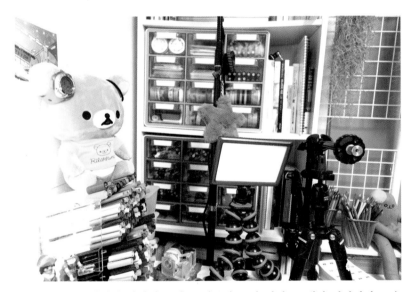

마스킹 테이프 정리함 아래에는 각종 펜들이 모여 있어요. 제가 하나하나 모은 것도 있지만 사쿠라, 제브라 서포터즈를 할 때 받은 세트 펜들도 있어요. 펜들이 종류별로 세트로 있지만, 책상 아크릴 정리함에 있는 펜 이외에는 잘 쓰지 않는 게 함정이에요.

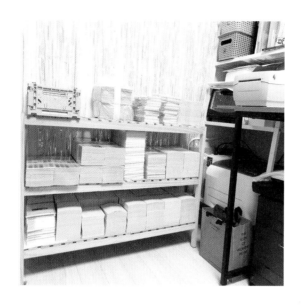

만몽샵을 시작하면서부터 할 일이 끊이지 않는 방입니다. 한 쪽에는 포장해야 할, 그리고 포장한 스티커들이 쌓여 있어요. 이쪽에 있는 스티커들은 급한 스티커가 아니라서 시간 날 때마다 포장해야 하는 스티커죠.

만몽샵을 이루는 스티커와 메모지들이 전부 여기에 있어요. 처음엔 작은 서랍 하나로 충분했는데 지금은 큰 선반과 작은 바구니들을 이용해서 빼곡히 정리해 두었어요. 이렇게 일이 커질 줄 몰랐고, 만몽샵으로 인해서 제 꿈이 하나 더 추가되었어요. 바로 '다꾸 잡화점 만몽샵을 오프라인으로 여는 것!' 입니다. 좋아하는 일을 계속 열심히 하다 보니 새로운 꿈이 생겨나고 많은 기회도 생기는 것 같아요.

STEP 01

똥손 탈출!
손그림과
손글씨 달인 되기

꼭 예쁜 글씨와 멋진 그림만으로 다이어리를 꾸며야 하는 건 아니지만, 이왕이면 귀여운 그림과 예쁜 글씨로 가득 찬 다이어리가 낫겠죠?

요즘 SNS를 보면 개성 있는 글씨체와 그림으로 멋스러운 다꾸를 하는 분들을 볼 수 있어요. 단정하고 평범한 글씨보다 자기만의 개성이 드러나는 글씨와 그림을 보면 간혹 부럽기도 하죠.

STEP 1에서는 다이어리를 더욱 예쁘게 만들어줄 귀엽고 간단한 손그림 그리는 방법, 예쁘고 개성 있는 손글씨를 쓰는 방법, 거기에 더해 멋지게 영문 글씨 쓰는 방법까지 배워볼게요. 손글씨와 손그림은 꾸준히 연습하면 자연스레 실력이 느니까 포기하지 말고 꾸준히 해보아요. 하띵, 하띵! ♡

UNIT 01
손그림 그려 넣기

처음에는 저도 완벽하고 완성도 높은 그림을 그려야 한다고
생각했어요. 그림을 잘 그리지도, 배우지도 않았는데
마음만 앞서니 자괴감이 들고, 다꾸가 어렵다고 느끼니
점점 손을 놓게 되더라고요.
그러다 우연히 '내가 할 수 있는 것부터 해보자.'라는 생각에
간단한 도형부터 그려봤어요. 정말 간단한 그림이지만
글씨를 쓰고 빈 공간을 채우기엔 충분한 그림이었죠.
쉬운 그림들이 익숙해지면 더 손이 많이 가는 그림도
자신 있게 그려볼 수 있게 돼요. 여러분도 너무 어렵게 생각하지
말고 저와 함께 시작해보아요.

자주 쓰는 간단한 그림

스티커나 뛰어난 그림 실력이 없어도 간단한 그림으로 충분히 귀여운 다이어리 꾸미기를 할 수 있어요.
다꾸 이외에 편지지, 카드 꾸미기를 할 때도 자주 쓰이는 쉽고 간단한 그림들이니 잘 익혀두세요.
자, 지금부터 그린 그림들을 어디에 어떻게 쓰고 배치하면 예쁜지,
어떤 그림들을 서로 섞으면 더 예뻐지는지 알아볼게요.

+ 기본(스마일) 표정

매우 자주 쓰는 초간단 기본 표정이에요. 색연필이나 사인펜으로 볼터치를 해주면 더 귀여워져요. 기분에 따라 표정을 바꿀 수 있는데, 그건 2단계에서 배울게요.

+ 반듯한 하트

반듯하게 그려진 아래가 뾰족한 하트입니다. 터치 한 번이나 두 번으로 그릴 수 있고, 채색을 해도, 하지 않아도 예쁜 기본적인 그림이죠. 아래 모서리부터 시작해 두 획으로 그리는데 익숙해지면 한 번에 그리기도 가능해요. 하트 그리기를 어려워하는 분들을 위해 자세한 그리기 순서를 알아볼게요.

1 하트를 반으로 나누어 그릴 거예요.
2 아래 뾰족한 모서리부터 시작해서 반을 그려주세요.
3 파란색 시작점에서 하트 반쪽을 그려 2번 시작점과 만나면 완성!

처음 하트를 그리는 시작점에서 각도를 덜 주면 펑퍼짐한 하트를 그릴 수 있어요.

모서리를 더 날카롭게 빼면 팝아트 같은 하트를 그릴 수 있고,

재미있게 하트 가운데를 꼬아버린 하트를 그릴 수도 있어요.

+ 동그란 하트

손을 떼지 않고 한 번에 그릴 수 있고, 모양이 조금 찌그러져도 귀여워 보이는 하트랍니다.

펜을 떼지 말고 한 번에 그려보세요. 끝이 동그란 하트는 찌글찌글하게 그려져도 너무 귀엽거든요!

조금 찌그러지고 선도 튀어나왔지만 귀엽죠? 채색하면 더 귀여워요!

+ 반짝반짝 도형

다꾸를 하다 보면 허전한 공간이 생기죠? 우울하거나 화가 가득 담긴 글이 아니라면 허전한 공간을 채우는 용도로 많이 사용해요. 간단하게 검은색 펜으로 그리고 형광펜으로 콕 찍어 채색해도 되니까요.

+ 빈 원과 동그란 점

빈 원과 동그란 점은 다꾸뿐만 아니라 표지 만들기, 봉투 꾸미기, 편지지 만들기 등 매우 다양하게 쓰일 수 있어요. 제일 기본적이지만 너무 기본적이라 잘 생각이 안 나는 그림이죠. 빈 원의 크기를 다르게 하거나 동그란 점을 다른 색으로 칠할 수 있고, 두 가지를 섞어서 쓰거나 다른 도형과 섞어 쓸 수도 있죠. 기본이라 활용도가 무궁무진 해요.

+ 별

별 그리기를 어려워하는 분들도 있더라고요. 아래 별 그리는 순서가 있으니 참고하세요. 별은 포인트로도 쓸 수 있고, 채색이 많은 곳에 빈 별을 그려 넣기도 해요. 별의 크기를 다르게 하거나 까맣게 칠한 별, 기본 별 등 그리기에 따라 활용도가 높은 기본 그림이에요. 찌그러진 별도 매우 귀여워요.

+ 물방울과 뽀글이 검은 구름

조금 슬프거나 우울한 내용의 다꾸를 할 때 꼭 쓰이는 그림이에요. 각각 써도 되고, 두 가지를 섞어서 사용해도 좋아요.

+ 당황하는 땀방울

이 땀방울 모양은 애니메이션에서 많이 볼 수 있죠. 저는 간단하게 이렇게 그려요. 아래 그림에서도 보듯 아무것도 없는 첫 번째 그림과 땀방울이 추가된 그림은 느낌이 다르죠? 이렇게 간단한 그림으로 더 많은 표현을 할 수 있어요.

 ▶ ▶ ▶

+ 흔들 괄호

괄호 모양과 비슷해서 붙인 이름이에요. 작은 움직임을 나타내는 그림 옆에 같이 그려주면 좋아요.

똑같은 손 그림이지만 흔들 괄호가 옆에 있으면 손을 까딱까딱 움직이는 것처럼 보이죠?

5 가장빨리스치는
월급
있을ㄸㅐ 아ㄲㅋㅆ자,
없으면아끼지도못해!

그림을 넣기 전

그냥 보기엔 별거 아닌 것 같은 쉬운 그림들로도 충분히 귀여운 다꾸를 할 수 있어요. 이러한 그림이 있을 때와 없을 때를 비교해서 볼까요?

5 가장빨리스치는
월급
있을ㄸㅐ 아ㄲㅋㅆ자,
없으면아끼지도못해!

그림을 넣은 후

글씨만 썼더니 조금 허전한 느낌이 들어서 '월급' 단어 옆에 물방울 그림을 그리고, 하늘색 사인펜으로 채색했어요. 글씨만 썼을 때보다 귀여움이 추가되었죠?

9
신상택배가 모조리
도착했다.
와 진짜 많았다.
옮기는것도 일 ..ㅎㅎ
그래도 뜯는 설레임

10
☑ 친척오빠결혼식
(in 대구)

다음 사진들의 일기는 글씨만 있었으면 구도도 맞지 않고 허전했을 거예요.

12

13 다꾸책소식을
인스타에 알렸는데
많은 분들이 축하를
받았다. 내가 더더
노력해야겠다

NEWS

다-이어리꾸미기
책 출간계약했다!

14
☑ 틀

물방울과 반짝반짝 도형, 동그란 하트로 비어있는 공간을 채워 넣어서 허전하지 않고 알록달록 귀여운 다꾸를 할 수 있었죠.

16일과 17일 다꾸에는 기본 표정과 반짝 도형, 둥근 하트를 사용했어요. 이렇게 세 가지만 활용했는데도 허전하지 않은 다꾸가 완성되었어요. 글씨가 조금 삐뚤게 쓰여져도 간단한 그림을 넣어서 시선을 분산시킬 수 있어요.

그림이 없을 때는 글씨에만 집중하게 되는데, 그림을 그려 넣으면 글씨와 그림이 한 덩어리로 보여지기 때문에 글씨의 못난 부분을 조금이라도 가릴 수 있죠.

이번에는 빈 원과 동그란 점을 활용한 다꾸예요. 작은 동그라미를 그려 채워도 좋고, 사인펜이나 마카로 점을 콕콕 찍어도 좋아요.

간단한 점만 찍어서 여러 가지 배경 효과를 줄 수 있어요. 쉽다고 생각한 것들이 다꾸에서 이렇게 효자 노릇을 할 수 있어요.

제가 먼슬리 칸을 3.5cm X 3.5cm로 지정하고 간단하게 몇 자 적어봤어요.
지금까지 배운 간단한 그림을 이용해 꾸며보세요.

SELF
염색성공적
샴푸도득템

오늘진짜힘든
하루였다.
버텨줘서
고마워, 내자신!

괜찮아
잘하고있어
나, 힘내!

기분이매우
언짢음
감정낭비중

순간순간을
소중히

오늘출근하는데
피곤해서 좀
짜증이났다.

내가더
좋은사람이되면
좋아질수
있을까

(스티커)
여행을 앞두고
있으니 일하기
싫어

HAPPY
김치볶음밥과
낮맥의 소소한
행복쓰

깔끔한 먼슬리를 위해 간단한 팁을 드리자면, 그림과 같이 1/3 정도에 제목이나 스티커를 붙이고 남은 공간에는 간단한 글을 적어요. 제목이 아래로 가도 됩니다. 이렇게 쉬운 규칙 하나만 알아도 깔끔한 다이어리를 쓸 수 있어요.

자, 저는 어떻게 꾸몄는지 보고 참고하세요.

기분을 표현하는 얼굴 그림

다이어리에는 스티커로 그 날의 기분을 표현하곤 해요.
그런데 마음에 드는 스티커가 없을 때는 직접 그리는 게 어떨까요? 거창하거나 화려하지 않아도 괜찮아요.
기분이 어떤지 '딱!' 알아볼 수 있게만 그리면 됩니다.

우선 오늘 함께 그려볼 캐릭터 친구들을 소개할게요. 이름은 '러, 브, 미'입니다. 어디든 나타나 사랑을 '뿜뿜' 뿜어주는 친구들로 달콤한 것과 볼터치를 너무 좋아해요. 입가에 묻은 달달한 것을 먹기 위해 자주 메롱 거리죠.

 '러(LO)'는 양갈래 머리와 왕관 모양의 머리가 있어요. 머리는 기분에 따라 움직여요.

 '브(VE)'는 뽀글 머리이고 먹을 것을 제일 좋아하는 먹보입니다.

 '미(ME)'는 러브에게는 있는 머리카락이 없지만 제일 사랑스럽고 유쾌한 친구예요.

러브미 친구들은 표정과 간단한 팔동작만 그려도 충분히 표현되기 때문에 어렵지 않게 그릴 수 있어요.

+ 얼굴형 그리기

우선 중요한 러브미의 얼굴형 그리는 연습을 충분히 하세요. 동그랗지만 노란색으로 표시한 부분이 서로 만나지 않게 그려야 해요. 처음엔 원도 쉽게 그려지지 않을 거예요. 그럴 때는 동그란 원 위에 대고 동그라미 그리는 연습부터 충분히 하면 훨씬 쉬워져요.

 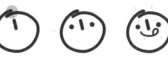 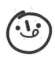

1 끝이 서로 만나지 않은 원을 그려줍니다.

2 파란색으로 표시된 갈라진 부분을 기준으로 코를 그려주세요.

3 코 옆으로 너무 가깝지 않게 눈을 그려주고,

4 파란색 점선으로 표시된 눈 끝부분부터 입을 그려주세요.

5 색연필이나 사인펜으로 볼터치를 해주면 완성!

+ 화난 표정

이번에는 '러' 캐릭터를 이용해서 화난 표정을 그려볼게요.

1 앞에서 '미'를 그린 것처럼 눈, 코까지 그려줍니다.

2 양쪽 눈 옆에 양갈래 머리와 코 위 갈라진 부분엔 빵 모양 모자를 얹어주세요.

3 그리고 네모로 입을 그리고, 뾰족한 이를 그릴게요. 네모 입 안에는 빈 공간이 생기도록 칠해주세요.

4 더 역동적이게 보이려면 양갈래 머리 옆으로 일자 선을 그림과 같이 그려주세 요. 러브미가 좋아하는 볼터치도 필수입니다!

+ 슬픈 표정

슬픈 표정은 여러 가지가 있지만 그리기는 제일 단순해요.

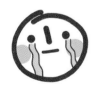

1 눈, 코, 입을 우선 그리고, '메롱'하는 입 모양 말고 일자로 입을 그려주세요.

2 눈 아래로 꼬불꼬불 눈물, 물방울 눈물, 땀방울과 눈물을 그려주면 슬픈 표정 은 벌써 완성이에요.

3 혹시 채색을 하게 된다면 눈물만 칠해주세요. 볼터치도 잊지 마세요!

+ 와구 와구 먹는 모습

'미'의 얼굴이 '러브미'를 그릴 때 항상 기본이에요.

1 이번에도 '미'의 눈, 코까지 그리고,
2 코를 중심으로 삼각형 모양의 뽀글뽀글 파마머리를 그려주세요.
3 '브'는 먹는 걸 좋아해서 항상 먹고 있기 때문에 오물거리는 입으로 그려줄게요.
4 그리고 더 추가한다면 손을 이용해 쿠키를 먹는 모습을 그릴 수 있어요.

너무 많이 먹어서 살찐 얼굴을 그리고 싶다면 왼쪽처럼 입 아래 턱 부분에 얇게 두 줄 그려주세요. 하나는 길고, 아래쪽은 조금 짧게 그리면 두 턱이 생긴 것 같죠?
아래 그림은 '너무 많이 먹어서 부었어.'라고 말하는 것 같은 그림이에요. 볼을 향해 양 손을 그려주고, 손 옆에 괄호처럼 그려주세요. 손으로 볼을 누르는 모습이 완성됩니다. 저는 주말이나 회식 다음날 이런 그림을 많이 그려요.

+ 힘든 모습

힘든 일이 없었으면 좋겠지만 직장생활이나 학교생활을 하다 보면 지칠 때가 있어요. 글씨 쓰는 것도 힘들고 싫은 날에는 이 그림 하나로 일기를 마무리합니다.

1 먼저 동그란 얼굴을 그려줍니다.
2 이번에는 아래쪽 1/3 부분에 우울한 표정을 그려주세요.
3 가운데 지점에서 아래로 축 처진 팔을 그리는데, 직선 말고 약간 완만한 곡선으로 그려주세요.
4 마지막으로 눈 위에 땀방울을 송글송글 그려주세요. 땀방울만 하늘색으로 칠해도 좋지만 이런 그림은 색을 칠하지 않아도 괜찮아요.

+ 하트 뽕뽕 얼굴

기분 좋은 일을 기록할 때 곁들이는 그림으로 이만한 게 없죠. 눈이 왕 하트가 된 그림을 그려볼게요.

1 이번에는 눈을 빼고 코, 입까지 그려줍니다.
2 그리고 눈을 하트로 그려주세요. 앞서 배웠던 반듯한 하트, 동그란 하트 아무 거나 상관없어요. 저는 반듯한 하트를 그렸어요.
3 그 다음 얼굴 아래쪽에 두 손을 모은 팔을 그려주면 완성!

+ 만몽 캐릭터 그리기

더 풍부한 표정이나 제스처는 사람 캐릭터가 더 표현하기 쉬워요. 얼굴 모양만 그릴 줄 알게 되면 머리 모양과 색깔도 바꿀 수 있으니 활용할 가 짓수가 무궁무진해요.

1 처음은 둥근 신발 같은 얼굴 모양을 익숙해질 때까지 대고 따라 그려보세요.
2 완전 정면이 아니라 한쪽 귀는 살짝 가려져 있어요.
3 귀를 그렸으면 앞머리를 그려주고, 얼굴 가운데를 중심으로 가르마를 타서 머리를 그려주세요.
4 머리를 귀 옆까지, 그리고 귀에서 볼륨을 크게 한 번 더 넣어주세요.

5 동그랗고 큰 눈도 귀에 맞추어 그리고, 눈 크기를 넘지 않는 짧은 눈썹, 눈 사이 조금 아래쪽에 웃는 입을 그려주세요.
6 원하는 색깔로 머리를 채색하면 완성!

기본적인 얼굴을 그릴 수 있다면 눈과 입 모양을 바꿔 다양한 감정을 표현할 수 있어요.

제가 예전엔 단발머리여서 만몽이가 단발이었는데, 지금은 머리가 길어 양갈래를 땋고 다녀요. 그래서 만몽이도 종종 땋은 머리를 하곤 합니다. 앞머리에 변화를 줄 수도 있고 파마를 할 수도 있죠! 이렇게 그리려면 우선 '기본 만몽이' 얼굴을 마스터해야 합니다.

앞머리를 다르게 그려서 양갈래 머리를 한 만몽이를 그릴 수 있어요.

다양하게 앞머리를 그려보세요.

아래쪽으로 늘어지는 머리만 아니라면 만몽이 캐릭터를 남자 캐릭터로 만들 수도 있어요.

+ 그려보기

지금까지 배운 기분을 표현하는 다양한 얼굴 그림을 하나씩 그려보세요.

말풍선과 리본 그리기

다꾸를 할 때 많이 쓰는 떡메모지나 스티커를 대체할 수 있는 유용한 그림이에요.
글의 분위기나 글자 수에 따라 다양하게 적용할 수 있으니 알아두면 아주 유용하게 쓰일 거예요.
거창한 그림이나 화려한 스티커, 또는 메모지 없이도 간단한 그림으로 예쁘게 꾸밀 수 있어요.

+ 기본 말풍선

가장 기본적인 말풍선 4개입니다. 보통 첫 번째 말풍선을 가장 많이 쓰지만 공간배치나 글의 분위기에 따라 다른 말풍선을 쓰기도 해요.
말풍선의 장점은 글의 길이에 따라 크기나 모양을 자유롭게 그릴 수 있다는 것이죠.

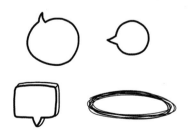

'신나'라는 글자는 짧아서 말풍선을 작게 쓸 수 있고, 'DO YOUR BEST' 말풍선은 길게 그려서 단어를 다 감쌌어요.
필요에 따라 크기를 조절해 그릴 수 있고, 말풍선의 꼬리 부분도 필요에 따라 위치를 바꾸어 그릴 수 있어요.
화려한 스티커 없이 펜 하나만 있어도 입맛에 맞는 다꾸 아이템을 만들 수 있죠.

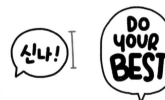

말풍선의 꼬리 위치를 바꾸기도 하고, 말풍선에 입체감을 줄수도 있어요. 마지막 네 번째처럼 꼬리 없이 그린 말풍선을 쓸 수도 있어요.

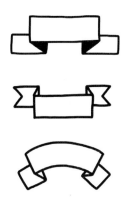

+ 리본(배너) 그리기

다이어리 포스팅에서 이런 리본 배너 한 번쯤 본적 있으시죠? 쉬워 보여도 막상 아무것도 보지 않고 그리려면 '아랫부분을 어떻게 그렸더라?'하고 까먹기 쉬워요. 다양한 리본 배너 쉽게 그리는 방법을 알아볼게요. 기본적인 리본 배너를 그릴 수 있다면 곡선을 추가해서 더 다양한 그림을 그릴 수 있어요.

· 기본 리본 배너

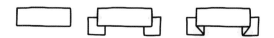

1 직사각형을 그려주세요.
2 직사각형의 양 옆 정가운데 부분(노란색 표시)을 시작으로 직사각형 아래쪽으로 작은 네모를 그립니다.
3 아래쪽에 그린 작은 네모에서 노란색 표시 부분에 대각선을 그어 완성합니다. 대각선을 그려 만든 작은 삼각형은 검은색으로 칠해서 그림자 효과를 낼 수도 있고, 채색하지 않고 비워두어도 괜찮아요.

4 조금 더 화려한 리본 배너를 그리고 싶다면 작은 네모 아래 또 다른 작은 네모를 그려주세요.
5 이번에는 네모로 마무리하지 않고, 양 옆을 분홍색 표시된 홑화살괄호 〉〈 모양으로 마무리해주세요.

· 리본이 위로 간 배너

이번에는 리본이 위로 가는 배너를 그려보았어요. 아래쪽으로 리본이 달린 것과 그리는 방법은 동일해요. 다만 직사각형에 더해지는 작은 네모를 아래쪽이 아닌 위쪽으로 그려주세요.

• 부채꼴 리본

기본 배너에서 직사각형을 부채꼴 모양으로 그린 거예요. 직사각형만 부채꼴로 그리고 아래에 그리는 작은 네모 그리기는 동일해요. 기본 배너를 익혔더니 벌써 두 개나 다른 모양의 리본 배너를 그릴 수 있네요.

• 펄럭이는 배너

1 이번에는 직사각형이 아닌 펄럭이는 배너를 그릴 거예요. 곡선을 활용해서 직사각형이 펄럭이는 것처럼 그려주세요.
2 노란색 동그라미 부분에는 모서리가 완만한 세모를 그리고, 분홍색 동그라미 부분은 윗부분이 살짝 잘린 S처럼 그려주세요.

3 그리고 S의 뚫린 (분홍색 표시) 부분에 직선을 그어 닫아줍니다.
4 마지막으로 더 예쁘게 꾸미기 위해 가장자리 부분에 점선을 그려주면 완성!

+ 노트와 메모 그리기

앞에서 언급한 것처럼 말풍선과 배너는 떡메모지나 스티커를 대신하는 그림이었어요. 하지만 배너나 말풍선에 일기를 쓰기엔 크기가 작을 때가 있어요. 또, To Do List 같은 할 일 목록을 만들 때는 배너나 말풍선 보다 노트나 메모가 더 예뻐요. 이것 역시 간단하지만 알아두면 응용할 곳이 무궁무진하니 잘 익혀두세요!

• 말린 종이 1

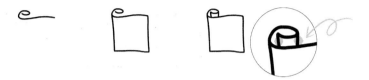

1 알파벳 'e'와 모양이 비슷해요. 대신 끝을 길게 늘어뜨려주세요. 자연스럽게 말린 그림을 그릴 거니까 너무 반듯하지 않아도 돼요.
2 아래쪽으로 네모를 그려 종이를 표현해주고,
3 분홍색 표시 부분에 직선을 그려서 말려 있는 종이를 표현해주세요. 이 그림이 익숙해지면 말린 위치를 사방 어디로든 바꿀 수 있어요.

• 말린 종이 2

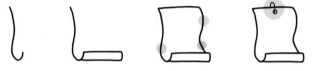

1 말려 있던 종이를 세로로 펼친 그림을 그릴 거예요. 첫 번째 그림처럼 갈고리 모양의 선을 그려주세요.
2 갈고리 끝 부분에 직사각형을 그려줍니다.
3 다음이 조금 헷갈릴 수 있는데, 처음 그렸던 갈고리 모양과 같은 갈고리를 오른쪽에 하나 더 그린다고 생각하면 돼요.
4 마지막 그림처럼 상단 가운데에 압정이나 집게 모양을 추가하면 더 귀여운 종이 모양이 되죠.

• 모서리가 접힌 종이

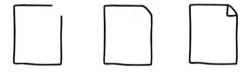

1 종이 모양으로 네모를 그려주세요. 오른쪽 윗부분을 접어볼 테니 접힌 부분이 되는 모서리는 그리지 말고 비워두세요.
2 비워둔 모서리를 각지게 잇지 말고 노란색 표시된 것처럼 완만한 대각선으로 이어주세요.
3 그 위에 작은 삼각형을 그리면 완성!

• **스프링 노트**

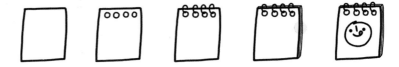

1 직사각형을 그려주세요. 지금은 세로로 긴 직사각형이지만 가로가 길어도 되고 정사각형도 좋아요.
2 스프링이 연결될 타공 구멍을 그려줍니다. 네모 크기에 맞춰 동그라미를 그려주세요.
3 이제 동그라미 끝 부분에 조금 많이 휘어진 C 모양으로 스프링을 그려주세요.
4 아직은 조금 밋밋하니까 네 번째 그림처럼 노트 뒤로 얇은 줄을 그어 몇 장의 종이가 묶여 있는 것처럼 표현해주세요.
5 표지를 그리거나 쓰고 싶은 내용을 쓰면 정말 노트 같아 보여요!

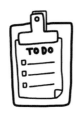

+ 클립보드 그리기

다이어리 한 켠에 To Do List를 작성할 때 그냥 글씨만 쓰지 말고 클립보드를 그려보세요. 클립보드에 할 일을 잘 정리한 것 같은 느낌이 들어요.

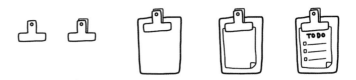

1 단순한 모양의 네모난 집게를 그려주세요.
2 집게 그림 뒤에 손잡이를 하나 더 그려주세요.
3 집게를 둘러싼 네모 판을 그려 준 다음,
4 집게 아래쪽으로 종이를 그려주세요. 앞서 배운 접힌 종이를 그려주면 더 자연스럽겠죠?
5 저는 To Do List를 적었는데, 이 클립보드를 노트 한 쪽에 크게 그리면 일기도 쓸 수 있어요.

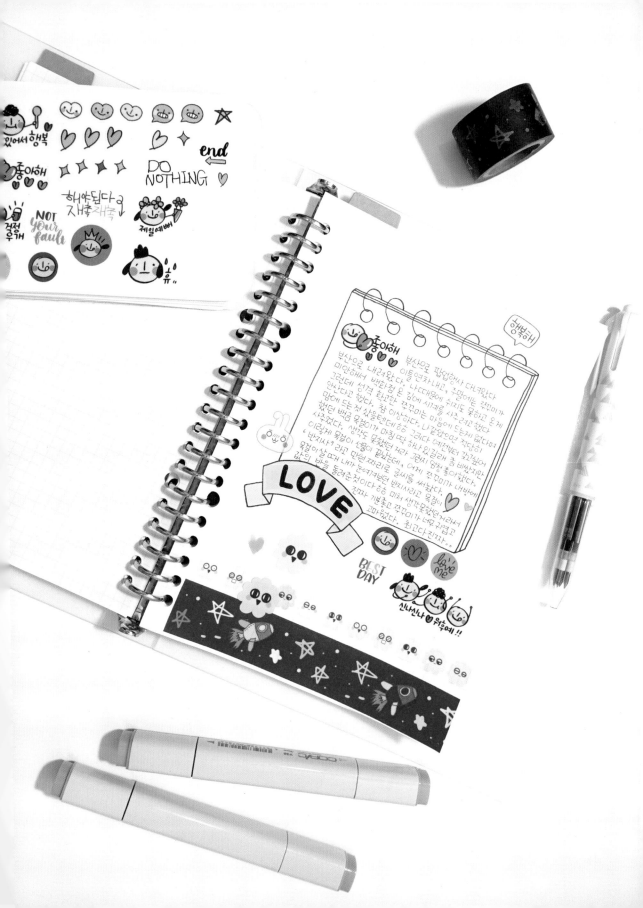

재료를 통일해서 꾸미기

다이어리를 꾸밀 때 가장 많이 쓰는 채색 재료는 마카, 사인펜, 색연필입니다.
도구를 섞어 쓰는 것도 좋지만 도구에 따라 느낌이 다르기 때문에
달 마다 채색 도구를 통일해서 사용하면 더 깔끔하고 보기 좋은 다이어리가 되죠.

왼쪽부터 제가 사용하는 코픽 마카 ➡ 프리즈마 색연필 ➡ 스타빌로 PEN68 사인펜이에요.

마카에 입문할 때는 가격이 저렴한 신한 마카를 사용했어요.
계속 사용하다 보니 코픽 마카가 더 전문가용이라고 해서 무작정 구매를 했고,
그 후로는 계속 코픽 마카를 사용 중이죠.
이건 개인적인 의견이니 코픽 마카가 무조건 좋다는 건 아니에요.

+ 마카 Marker

마카는 사인펜에 비해 덧칠해도 겹친 자국이 나지 않아서 깔끔하게 채색할 때 좋아요. 간혹 마카 채색이 너무 어렵고 덧칠한 자국이 난다고 하는 분들이 있는데, 그럴 때는 처음 칠한 곳을 계속해서 덧칠하지 말고 칠한 선의 절반 정도만 겹쳐서 채색해주면 얼룩 없이 깔끔하게 색칠할 수 있어요.
그리고 다꾸는 큰 면적을 채색하는 게 아니기 때문에 번지지만 않게 칠하면 돼요.

마카는 비슷한 색끼리 그라데이션 효과를 낼 때도 좋아요. 색 차이가 너무 나거나 같은 계열의 색도 명암차이가 심하면 자연스러운 그라데이션을 할 수 없어요.

또, 먼저 칠한 색이 마르기 전에 다음 색을 칠해야 하기 때문에 적당한 스피드도 필요하죠. 마카는 휘발성이기 때문에 뚜껑을 열어두면 금방 날아간다는 것도 알아두세요.

마카는 너무 두꺼운 종이보다는 일반 A4 용지에 그라데이션이 더 잘 돼요. 종이가 너무 두꺼우면 종이가 마카를 다 흡수하느라 번짐이 적어지거든요. 그라데이션은 한방에 쉽게 칠할 수 있는 게 아니기 때문에 많은 연습이 필요해요.

다꾸할 때는 주로 박스 글씨나 캐릭터 그림을 채색할 때 마카를 사용하는데 마카는 220g의 두꺼운 종이에도 뒷장에 비쳐요. 그래서 다이어리에 쓸 때는 뒷장을 사용하지 않고 건너 뛰거나 뒷장을 라벨지로 가려서 쓰기도 해요. 라벨지로 가리면 벽지 덧바른 느낌이라 보통 뒷장을 건너뛰고 사용하는 경우가 많아서 1년 다이어리를 6개월밖에 못 쓸 때도 있어요.

뒷장에 마카가 비친 모습

그리고 마카는 색연필처럼 필압에 의해 연해지거나 진해지지 않아요. 일정한 색으로 칠해지는 것이 장점이기도, 단점이기도 한 도구랍니다.

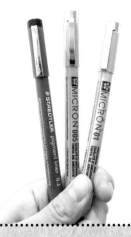

마카를 사용할 때는 스테들러 피그먼트 라이너, 코픽 멀티라이너, 사쿠라 피그마 마이크론 같은 마카에 번지지 않는 펜을 사용하면 더 좋아요.

굵기도 다양해서 모든 종류가 있으면 좋지만 가장 두꺼운 것, 중간, 얇은 것 이렇게 세 종류만 있어도 다꾸를 하는데 부족하지 않아요.

일반 중성펜을 사용하면 펜이 다 마르고 나서 채색해야지 그렇지 않으면 펜으로 그린 테두리가 번진다는 것도 알아두세요.

 ## 마카 깔끔하게 칠하는 방법

마카는 종이가 두꺼울수록 덜 번져요. 우리가 쓰는 다이어리 용지는 일반 복사용지(A4)와 두께가 비슷하기 때문에 복사 용지에 채색하는 방법을 기준으로 설명할게요.

가장자리에 딱 맞게 채색했을 때 테두리 안쪽으로 채색했을 때

왼쪽보다 오른쪽 글자가 더 깔끔하게 칠해졌죠?

그림에서 네모를 기준으로 설명하자면 테두리와 조금 떨어지게 빨간색 선 정도에 마카의 팁이 닿게 해서 칠해야 해요. 그림처럼 마카의 팁이 테두리에 닿지 않게 조금 떨어져서(빨간색 선) 채색하면 마카가 번지면서 테두리(외곽선)에 닿아요. 이렇게 칠했는데 군데 군데 채색이 비었다면 비어있는 곳을 아주 살짝 '콕!' 점 찍듯이 찍어주세요.

+ 사인펜 Sign Pen

사인펜은 딱히 꾸준히 쓰는 브랜드는 없지만 요즘은 스타빌로 Pen68 사인펜을 사용하고 있어요.

바디가 얇아서 전 색상을 가지고 다녀도 무겁지 않아요. 그리고 사인펜은 되도록이면 작은 그림을 채색하는 용도로 사용해요. 그 이유는 채색할 때 겹쳐지는 부분이 너무 도드라지기 때문이에요. 이런 도드라지는 느낌이 필요한 채색이 있지만, 개인적으로 다꾸는 마카처럼 일정하게 칠해지는 게 더 예쁘다고 생각해요. 앞에 '간단한 그림 그리기'에서 배웠던 그림들을 채색하는 용도로 쓰기에는 번짐이 덜한 사인펜이 더 유용하고, 사인펜으로 점을 콕콕 찍어 배경을 완성할 수도 있어요.

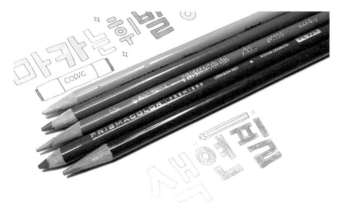

+ 색연필 Color Pencil

마카의 '쨍'한 느낌과 다르게 색연필은 서걱서걱한 느낌이 강해요.

그리고 채색이 조금 서툴다면 마카보다는 색연필을 더 추천해요.

색연필을 주로 사용해 다꾸를 해본 사진입니다. 색연필은 조금 삐뚤삐뚤하게 칠하거나 그려도 의도한 것처럼 보이는 게 큰 장점이에요. 49페이지에 큰 사진이 있으니 참고하세요.

색연필 두 개로 풍부하게 색칠하기

만몽이의 머리를 채색해볼게요. 메인 색상은 개나리색(PC917)이고, 메인 색상보다 더 어두운 오렌지색(PC1033)을 하나 더 골라주세요.

(프리즈마 PC917 Orange Soleil / PC1033 Orange Mineral)

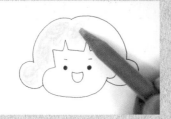

빙글빙글 돌려가며 머리를 색칠해주세요. 빙글빙글 채색하는 이유는 칠해지지 않은 빈 공간을 만들기 위해서입니다.

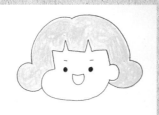

너무 완벽하게 칠하지 말고, 군데군데 칠해지지 않은 빈 공간이 있어야 해요.

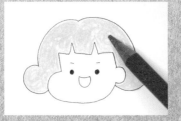

다음으로 메인 색보다 어두운색으로 손에 힘을 빼고 동글동글 그려가며 칠해주세요. 너무 힘주어 칠하면 메인 색이 안 보일 수 있으니 반드시 손에 힘을 빼고 칠해주세요.

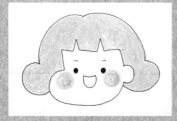

그냥 노란색으로만 칠했던 그림과 완성 그림을 비교해 보세요. 두 가지 색을 섞었을 뿐인데 훨씬 더 풍부해졌죠?
다꾸에는 주로 얼굴 모양으로 표정을 표현하니까 머리를 채색할 때 이 방법을 써보세요. 단순한 그림이 더 예뻐져요.

앨리너 다이어리

MONDAY	TUESDAY	WEDNESDAY	THURSDAY
			4 자기자신에 의존하며 자기를 믿는다. ☆☆☆
	KBS 뉴스 타임	3 ☆ 고양이펠릿주문 → 20kg ☆ 버즈런 우드보드주문 → 악ㅜ.ㅜ 주석배송 까져서 내일 안와ㅜ.ㅜ	

THURSDAY

고기좋아하는건 어찌지 알고는 고기반찬 으로 아침밥을 차렸노♥ But, 퇴근즈음 낯을 배려치 않는발언으로 기분 급 저하♥	못생김이 잔뜩묻음 ⌃ ☆ 미아언니 드디어 만남 ♥		11 앨리스다이어리 샘플링완료→
	9 증상수랑 한시간 전화통화로 이야기, 답답한게 왜 답답한지 모르겠어 한가지만 불안하고. ☎	10	☆ 8월 다꾸참여방 당첨 선물 보내려다 못보냄 ㄱㄱㄱ ☆ 한글날 캘리그라피 전시 참가 신청 (약 몰라!)
추석	16 ☆ 밤 갈 냄음 ☆ 입체글자 다꾸팁 ☆ 주말 직은 사진에 손글씨 넣음 ⌃		24 7:30 영등포 핫트랙스 블로그 이웃님 안녜시 커피 한잔 하는날!
15 만족100% **검은머리 염색**		23	
22 🎀 가득찬 할머니마인드 니가 열무김치와 오이소박 사주겠다. 오랜벗같다	낙성대공원으로 보드배우러 다녀온날 ⌣ 혼자 타는거보다 재미있고, 멋 있다그라다!!		29 두로시다이어리샘플링

작고소중한
일상의기록

힘내!

생일축하해

손글씨

thank you

CHEER UP!

매운거
떙겨

UNIT 02
손글씨 꾸미기

이번에는 다양한 필기구를 이용해 글씨 쓰기와
다양한 모양의 글씨 쓰기 등,
알록달록 귀여운 다이어리를 위해
예쁘게 글씨 쓰는 방법을 배워볼게요.
내가 늘 쓰는 글꼴이 아니라면
습관이 되도록 많이 써보는 게 가장 중요해요!

TO DO
LIST

잘하고있어요

소소하고
작은행복

매운거떙겨

MEMO

힘내지않아도
괜찮아요

시험공부
Fighting

다이어리
꾸미기

수고했어
오늘도!

THANK
YOU

지금이좋아

STICKER

제 글씨의 특징은 '귀엽게'라는 한 단어로 정의할 수 있어요.

컴퓨터 폰트처럼 또박또박 쓰기보단 모서리나 끝처리를 동글동글하게 마감해 귀여움을 강조한 글씨체이죠.

어릴 때는 얇은 펜보다 두꺼운 펜을 좋아했는데, 두꺼운 펜은 바로 보드마카입니다.

지금 이 책을 보는 어린 학생들은 모르겠지만,

제가 초등학생 때는 학급 회의를 하면서 칠판에 회의 내용을 적는 '서기' 역할을 했거든요.

6학년 내내 서기를 하다 보니 보드마카를 참 많이 사용했죠.

많이 쓰다 보니 익숙해서 좋아했던 것 같아요.

펜촉도 단단해서 제가 마음껏 컨트롤할 수 있고,

오래 쓰다 보면 닙이 둥글납작해지면서 끝부분이 동그랗게 마무리되어 막 써도 동글동글 귀엽게 써졌거든요.

저는 아래 그림처럼 획의 끝을 각지지 않게 쓰는 스타일이에요.

이번 Unit에서 배우는 여러 가지 팁은 다꾸 이외에 편지나 카드쓰기에도 활용될 수 있어요.

워밍업 파트에서 언급했던 펄이 들어간 데코펜들이 공통 재료로 쓰일 거예요.

데코펜은 많을수록 좋아요.

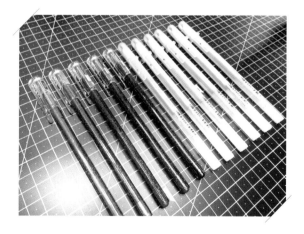

+ 펜텔 듀얼 메탈릭펜 / 겔리롤 스타더스트

제노붓펜으로 귀여운 글씨쓰기

저는 '제노붓펜'을 가장 자주 사용해요. 글씨를 크게 쓰고 진한 색감을 좋아하는데,
제노붓펜은 생잉크 타입이라 잉크를 다 쓸 때까지 글자를 진하게 쓸 수 있죠.
사이즈는 소, 중, 대가 있는데 그 중 '대' 사이즈를 가장 많이 써요.
글자를 동그랗고 귀엽게 쓰기엔 '대' 사이즈가 제일 좋아요.
그리고 다른 붓펜보다 붓모를 컨트롤 하기 쉬운 스펀지 타입이라 조금만 연습하면 금방 쓸 수 있어요.

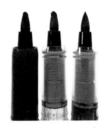

맨 오른쪽이 방금 뜯은 새 붓펜이고, 그 옆 두 개는 잉크를 다 쓴 붓펜이에요.
가장 왼쪽은 예전 제노붓펜인데 예전에는 남은 잉크의 잔량이 보이지 않는 불투명 바디였어요.
요즘 나오는 투명한 바디의 중간 붓펜은 잉크가 없어서 바디가 텅텅 비었죠?
사진처럼 새 것에 비해 쓰던 붓펜은 붓모가 많이 뭉개졌어요.
일정한 굵기로 쓰기 위해 힘을 주다 보니 어쩔 수 없이 마모되죠.
그래도 가끔은 손에 익숙하게 마모된 붓펜이 쓰기 편할 때도 있어요.

 글씨 크기는?

글씨를 크게 쓰다가 작게 쓰는 건 쉽지만 작게 쓰다가 크게 쓰는 건 매우 어려워요. 글씨 연습은 글자를 크게 쓰면서 하는 게 좋아요. 붓펜은 획의 굵기를 서로 다르게 써야 한다는 생각을 하는데, 그건 하나의 방법일 뿐이지 절대적인 건 아니니 본인 취향에 맞게 글씨를 써보세요.
앞으로 배울 예제로 쓴 글씨는 일정한 압력을 가하면서 쓴 글씨이고, 굵은 붓이기 때문에 글씨를 작게 쓰면 글씨가 뭉개져 버리므로 꼭 크게 써야 해요. 한 두 번 써보고 포기하지 말고 하루에 한 두 단어라도 조금씩 꾸준히 화이팅하세요!

+ 선 긋기 연습 <small>(제노붓펜 '대' 사이즈를 사용했어요.)</small>

우선 가장 기본적인 선 긋기 연습부터 해보세요. 제노붓펜을 처음 쓸 때는 일정한 굵기로 쓰기 어려울 수 있는데, 이럴 때 가장 효과적인 방법이 선 긋기 연습입니다. 가로로 일자, 세로로 일자, 이응 그리기, N 그리기를 충분히 연습하세요.

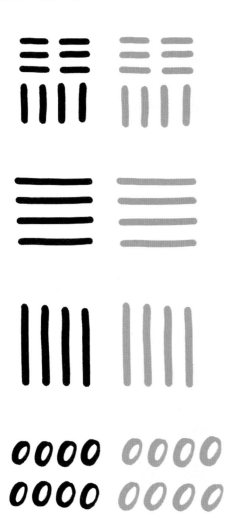

+ 귀여운 글씨 쓰기

귀엽게 글씨를 쓰는 방법으로는 이응을 최대한 동그랗고 크게, 모음을 짧게, 다양하게 표현할 수 있는 'ㅅ, ㅈ, ㅊ, ㅌ, ㅎ' 적극 활용하기 등의 방법이 있어요.

'ㅅ'도 여러 가지 모양으로 쓸 수 있는데, 다만 'ㅅ'이 'ㄴ' 처럼 보일 수 있으니 각도를 너무 눕혀 쓰지 않도록 주의하세요. 'ㅎ'은 글자 간의 높이를 맞추는데 유용하게 쓰는 글자예요. 예시를 보면서 하나하나 알아볼게요.

'잘'과 '있'은 받침이 있는 글자라 세로의 길이가 길어요. '하고'와 '어요'는 받침이 없죠. 문장을 한 줄로 쓸 때 높이를 맞추어서 쓰는 방법이 있는데, '하고', '어요'는 이응을 크게, 그리고 글자가 답답해 보이지 않도록 모음을 짧게, 글자의 높이를 맞추기 위해 'ㅎ' 안에 공간을 많이 줘서 썼어요.

'생일축'은 받침이 있는 글자이고 '하해'는 받침이 없어요. 역시 글자의 높이를 맞추기 위해 '하해'를 최대로 활용해서 이응을 크게, 'ㅎ'의 간격을 넓혀서 받침 있는 글자와 높이가 맞도록 했어요.

글씨를 한 줄로 쓸 때 높이를 맞추는 것은 절대적인 공식이 아니라 하나의 방법이니 너무 높이를 맞추어야 한다는 강박을 가지지 마세요.
'지금이 좋아'는 띄어쓰기 대신 '이'를 조금 작게 써서 띄어쓰기 역할을 했어요. '지금'과 '좋아'의 높이는 맞춰서 규칙을 주었고요. 이렇게 띄어쓰기를 하지 않는 대신 보조사의 크기를 작게 해서 띄어쓰기를 대신하는 방법이 있어요.

소소하고
작은행복

이번엔 두 줄로 쓰는 방법이에요. 한 줄보다는 두 줄 쓰기가 더 안정적으로 쓸 수 있죠. '소소하고 작은 행복'처럼 윗줄의 문장에 받침 없는 단어들만 있다면 두줄 쓰기가 매우 쉬워요. 글자를 가운데 정렬로 쓰되, 2단 케이크처럼 윗줄은 좀 작게, 아랫줄은 조금 크게 쓰면 됩니다.

수고했어
오늘도!

이번에는 윗줄에 받침 있는 글자가 있죠? 받침 있는 글자 아래엔 받침 없는 글자가 와야 맞추기가 수월해요. 윗줄 아랫줄 모두 받침 있는 글자가 있다면 '끼워 맞춘다'는 느낌으로 써주세요.
'했' 아래에 '늘'이 오면 둘 다 받침이 있는 글자여서 구도가 매우 이상해질 거예요. 그래서 일부러 '했' 아래에 '도'가 오도록 썼어요. 그러다 보니 오른쪽에 여백이 매우 많이 남죠? 이런 여백엔 글과 어울리는 간단한 그림으로 공간을 채워주면 됩니다. 저는 느낌표를 써주었는데, 웃는 표정이나 하트를 그려도 좋아요.

매운거
땡겨

이번에는 같은 문장을 한 줄과 두 줄로 써보았어요. 두 줄로 썼을 때는 '운' 아래에 '땡'을 배치했는데, 받침글자 아래 받침 글자가 오면 구도가 이상해진다고 했죠? 그래서 '땡'의 ㅐ가 오도록 했어요. 모음을 '운' 하단에 짧게 써서 끼워 맞춘 거죠. 이렇게 모음을 짧게 쓰면 귀여운 느낌이 나는 글자가 돼요.

다음으로 한 줄로 쓴 '매운 거 땡겨'는 받침이 있는 '운'과 '땡'의 높이를 맞추고, 받침이 없는 '매', '거', '겨'를 조금 작게 썼어요. '약 ▶ 강 ▶ 약 ▶ 강 ▶ 약'의 규칙으로 말이죠. 문장 안에 일정한 규칙을 주면 구도가 안정되어서 훨씬 예쁜 글씨를 쓸 수 있어요.

+ 직접 써보기

다음은 제가 예시로 써본 글씨들입니다. 따라 써보면서 어떤 규칙이 있는지도 찾아보세요.

받는사람　받는사람

힘내!　힘내!

여름엔치맥　여름엔치맥

손글씨　손글씨

FOR YOU FOR YOU

MEMO MEMO

STICKER STICKER

TO DO
LIST
TO DO
LIST

THANK
YOU
THANK
YOU

thank
you
thank
you

LOVE
YOU
LOVE
YOU

CHEER UP!

CHEER UP!

다이어리 꾸미기

다이어리 꾸미기

작고소중한 일상의기록

작고소중한 일상의기록

선생님♡
감사합니다

선생님♡
감사합니다

시험공부ヽ
Fighting

시험공부ヽ
Fighting

힘내지않아도
괜찮아요

힘내지않아도
괜찮아요

인생의자존감도
만들수있는싸람

엄마가
최고좋아하는용돈

아빠가
젤로 좋아하는용돈

못 박힌 듯한 글자 쓰기

못 박힌 듯한 글자를 쓰기 위해선 두꺼운 펜이 필요해요.
저는 EXPO 마카를 사용했어요.

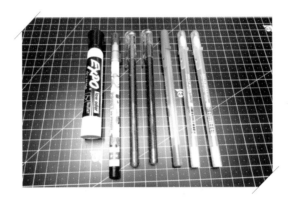

닙이 원래부터 동글동글해서 우리가 흔히 아는 보드마카보다 더 동글동글한 글씨를 쓰기 좋아요.
그리고 못을 표현하기 위해 은색 반짝이펜을 준비해주세요.
물론 금색이나 다른 색의 반짝이펜도 좋아요.

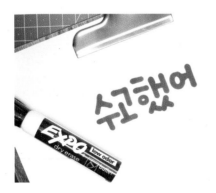

'수고했어'의 모든 글자 획이 동그랗게 마무리되도
록 글씨를 써주세요.

획의 끝 부분에 은색 펄이 들어간 펜으로 획보다 크지 않은 점을 찍어주세요. 저는 펜텔 듀얼 메탈릭펜 실버를 사용했어요.

검은색 글자에 은색 점을 찍으니 정말 못을 박은 듯한 글씨가 되었어요!

은색이 아닌 다른 컬러의 데코펜으로 찍어주면 컬러 압정으로 글자를 박은 듯한 느낌이 들어요.

보드마카 말고, 사인펜으로 써도 되나요?

물론이죠. 사인펜으로도 못 박힌 글자를 쓸 수 있어요. 다만 보드마카로 쓴 글씨보다 두께가 얇기 때문에 자칫 조잡해 보일 수도 있어요.

못 박힌 글자는 작은 글씨보다는 크게 써야 하는 글씨에 잘 어울려요.

사인펜으로 글씨를 쓰고 메탈펜으로 꾸며봤는데, 글씨가 작으니 좀 조잡해 보이죠?

크게 쓸 수 있는 먼슬리의 숫자를 쓸 때 이 방법을 쓰면 좋아요. 보드마카로 써도 될 정도의 크기니까요. 밋밋하게 글씨만 쓰는 것 보다 못 박힌 느낌을 주니 더 예쁘죠?

이 정도로 큰 숫자 스티커는 없으니 손으로 예쁘게 써보세요.

입체 글자 쓰기

입체 글자는 매우 유용하니까 반드시 알아두세요.
처음엔 입체를 어떻게 그려야 하나 헷갈릴 수 있지만
몇 번 연습하고, 계속 사용하다 보면 눈 감고도 그릴 수 있어요.
간격을 맞추어 그리기 힘들면 처음엔 방안지를 사용해 연습하는 것도 좋아요.

+ 자음과 모음, 알파벳 그리기

우선 제가 그린 자음과 모음, 그리고 알파벳 입체 글자를 따라 그려보세요.

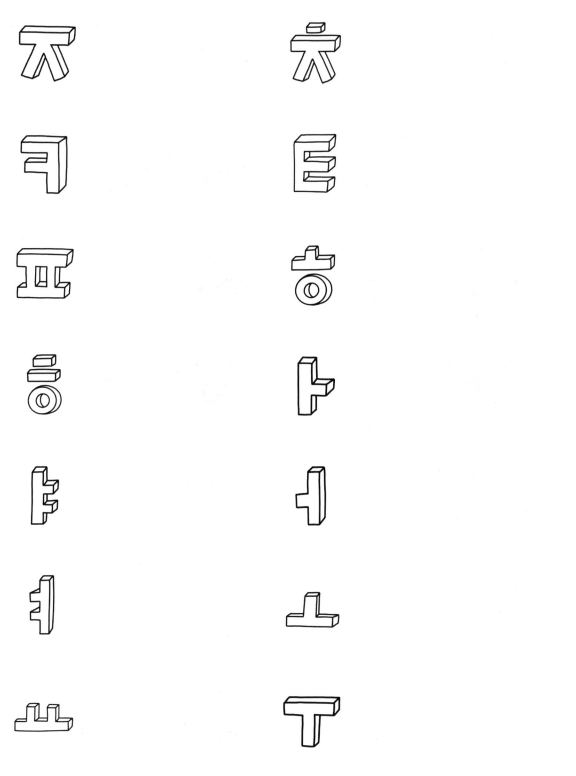

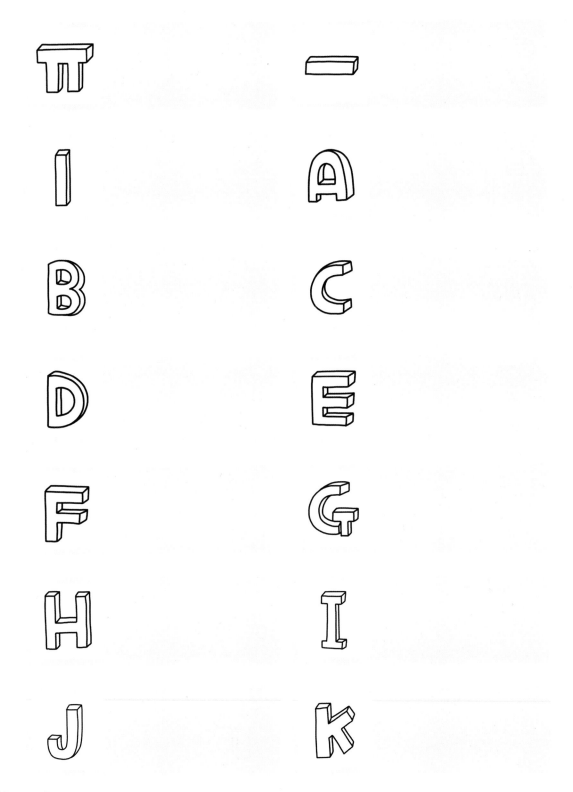

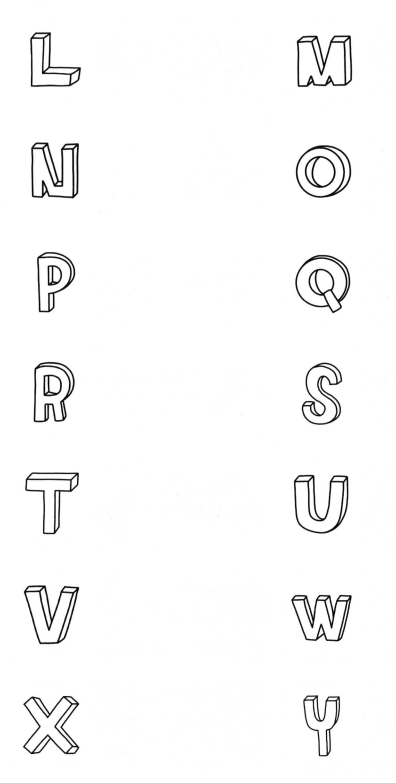

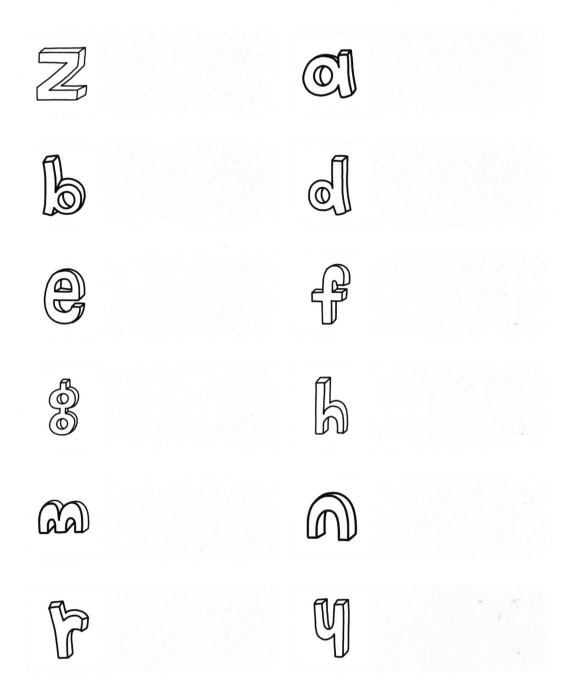

+ 입체 글자로 단어 그리기

자음과 모음, 그리고 알파벳을 모두 그릴 수 있다면 필요한 글자를 조합해서 사용할 수 있어요.
자, 이제 단어를 따라 그려보세요.

CAT

조개구이

글자의 칸 넓이가 일정해야 예뻐요.

빨간색 동그라미 표시 부분들이 일정한 두께여야 보기에 예뻐요. 손글씨이므로
완벽하게 맞을 수는 없지만 최대한 두께를 비슷하게 그려주는 것이 중요해요.

글자 안에 도트나 그리드 등 다양한 패턴으로 꾸미고 색칠해보세요.

마카로 글자를 색칠하고 색연필이나 볼펜으로 도트를 그려 넣는
방법도 많이 써요. 마카에 프리즈마 색연필은 감초 같은 역할
을 하거든요.

두꺼운 펜을 이용해서도 입체 글자를 만들 수 있어요.

일일이 입체 글자를 그리기 귀찮을 때 제가 종종 사용하는 방법입니다.
제노붓펜(대) 사이즈처럼 두꺼운 펜과 평소에 쓰는 중성펜만 있으면 돼요.
사용한펜 : 제노붓펜 (대) / 스타일핏 0.28

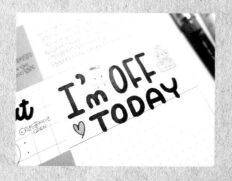

굵은펜(제노붓펜)으로 쓰고자 하는 글자를 큼직하
게, 혹은 쓰려고 했던 입체 글자의 크기 정도로 써주
세요.

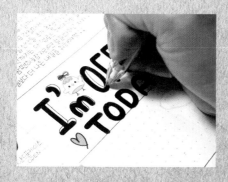

그리고 중성펜(스타일핏 0.28)으로 앞서 배운 입체
글자처럼 그림자 선을 그려주세요.

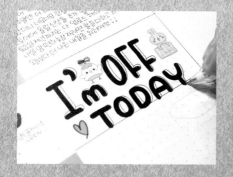

이렇게 그림자 선을 그려주면 완성!
그림자 선 부분은 채색해도 되고, 그냥 두어도 예뻐
요. 중성펜으로 그림자 선을 그려서 입체글자를 만드
는 방법도 있고, 글자보다 연한 회색 마카를 이용해
그림자처럼 칠해도 됩니다. 가끔 일일이 입체 글자
그리기 귀찮을 때나 전체적인 꾸미기에 이 방법이
더 어울리는 경우에 사용해보세요.

weekly Plan

MON 24

부산 팝업! (27~30)→

my favorite THING

내가 좋아서 시작 했었고, 하고 있지만 이따금씩 투잡은 너무 힘들다 ♡♡ 휴, 그래도 더 명확한 목표가 생길때 까지 초심은 잃지않기로!

TUE 25

또택-배

1차발송하고 2차로추가 발송했다. 혹시라도 재고 부족할까싶어 넉넉하게 보내라는 공지가 왔드등 몇줄내내 짐만 싸는듯

WED 26

목요일아침일찍부산으로 가는시간이 안맞아서 오늘 퇴근후에 대구로 왔다. 요근래 서시간밖에 못자서 현기증난다 (으어어♡)

★ ★ ★ No. FF 44

THU 27

새벽 첫 기차타고 부산으로 츄르바르 했었다. 근데 비와있다. 하필행사동안 많은 비소식..

★ PAIN...

비 오면 나조차도 움직이기 싫은데 T_T 어찌되려나..

힝구힝구

FRI 28

오늘은쉽니다 bye

얼마만인지도 모를 늦잠 을자고 (근데 내집아니라서 불편했다) 동성로갔다가 북성로도 가고, 이모부랑 소고기 도 먹고, 피자도 먹고 술왕창 먹고 기절했다.. ♡

SAT 29

부산에서의 첫

팬미팅 ♡

원래는 계획에 없었는데, 이왕부산까지 간거 부끄럽지만 해줘! 싶어서 해따따. 으억 멀리서 많이 와주셔서 ㅠㅠ 너무 감사 했다 ㅠㅠ 처음받게 글씨써드릴때 손떨었다..

SUN 30

♡힐링뽀인트 ♡

쭈꾸미가 어제 부산으로 내려왔다. 근데 올때마 엄청난 집중호우도 테려와서 강제(?) 물튀를 했다이♡♡ 다행히 일요일엔비가 안왔 지만.. 관광은 힘들다 ㅎㅎ 나는 쭈꿈 목걸이 사주고, 쭈꿈은 나 반지 사줬드따 ♡

반짝이펜으로 테두리 따라 그리기

반짝이펜으로 테두리 따라 그리기는 글자를 꾸미기 위한 목적도 있지만
못난 글자를 가리는 방법 중 하나이기도 해요.
사인펜으로 글씨를 썼는데 글자의 획을 망쳤거나 구도가 별로일 때
반짝이펜으로 테두리를 따라 그려주면 보는 사람으로 하여금
'일부러 이렇게 꾸민 거구나!'라고 생각하게 만들 수 있어요.

처음 이 글씨는 반짝이펜으로 테두리를 그리기 전까지 100% 망친 글씨였어요.

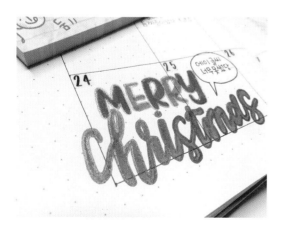

큰 스티커를 붙일까 하다가 반짝이펜으로 따라 그렸는데, 마침 글자도 '메리 크리스마스'라서 일부러 이렇게 쓴 줄 알더라고요.
반짝이펜으로 테두리를 따라 그리는 건 일종의 위장 효과랄까요?

빨간색 동그라미 부분은 불쑥 튀어나왔거나 끝 처리가 매끄럽지 않은 부분들이에요.

펜텔 듀얼 메탈릭펜으로 테두리를 따라 그려주세요. 빨간색 동그라미 부분을 감쪽같이 가려줄 거예요.

삐쭉 튀어나왔거나 마감이 예쁘게 되지 않은 글씨를 반짝이 테두리로 감쪽같이 가릴 수도 있고, 글씨가 더 예뻐지는 건 덤이에요.

반짝이펜보다 글자가 두꺼워야 가능한 꾸미기입니다.

0.28 중성펜으로 글씨를 쓰고 그걸 반짝이펜으로 테두리를 따라 그리면 중성펜 글씨가 반짝이에 가려 안보일 수도 있어요.

반짝이펜은 글자를 가릴 수 있을 정도로 진하면 좋아요.

겔리롤 스타더스트는 매우 반짝거리는 펜이지만 글씨가 비칠 수 있어요. 투명펜에 반짝이만 들어간 것 보다 색깔펜에 펄이 첨가된 것이 좋아요. 펜텔 듀얼 메탈릭펜이나 반짝이 없이 테두리를 따라 그리고 싶을 때는 겔리롤 문라이트도 좋아요.

틀린 글자를 가리기 위한 용도도 있지만 순수하게 꾸미기 위한 목적도 있어요. 많이 즐거웠던 날이나 기대하는 날에 '테두리 따라 그리기'로 다이어리에 포인트를 주면 한 눈에 알아보기도 쉬워요.

획의 간격이 너무 좁지 않게 글씨를 써주세요.

테두리 따라 그리기를 하려면 글자의 획 하나하나 간격을 넓게 쓰는 게 좋아요. 글자 사이가 너무 좁으면 테두리가 아닌 그냥 빈 공간을 칠해주는 꼴이 되어버려요. 왼쪽의 'ㅌ'처럼 모든 간격이 조금 더 넓게 써야 예쁘겠죠?

크리스마스 글자 꾸미기

저는 크리스마스에는 늘 모든 친척들에게 카드를 보내곤 했어요.
카톡이나 문자로 하는 안부보다는 정성과 시간이 더 들어가니까 아직도 카드나 손편지를 좋아해요.
시중에 나온 카드 제품도 예쁘지만 이번에는 직접 쓴 손글씨로 카드를 꾸며볼 거예요.
앞서 배운 테두리 따라 그리기를 응용해서 해볼게요.

이번엔 흰색펜이 필요해요. 저는 시그노 엔젤릭컬러 화이트를 사용했어요.
반짝이펜은 펜텔 듀얼 메탈릭으로 레드와 그린, 크리스마스 글씨는 제노붓펜(대)을 쓸 예정이에요.

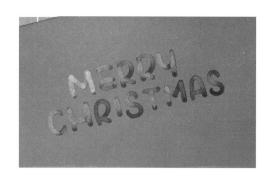

큼직큼직 귀여운 글자를 써주세요. 모서리를 최대한 뾰족하지 않게, 둥글게 써주세요.

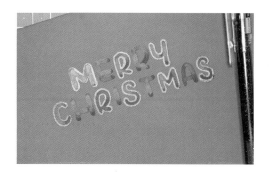

저는 먼저 초록색으로 테두리를 따라 그렸어요. 겹치지 않게 한 글자씩 띄고 그려주면 돼요. 순서는 상관없어요.

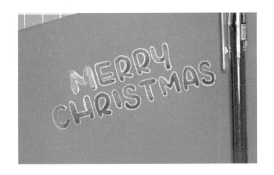

남은 글자는 빨간색 펜으로 테두리를 따라 그렸어요. 혹시라도 글자가 삐쭉 튀어나왔거나 볼륨이 필요한 부분엔 테두리 펜으로 따라 그리면서 감쪽같이 가려주세요.

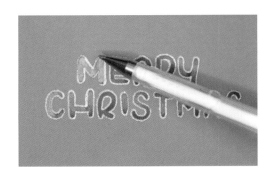

반짝이 펜이 모두 마르면 흰색펜으로 눈을 표현할 거예요. 마르지 않은 상태로 칠하면 흰색펜에 반짝이가 묻어서 초록이나 빨강 눈이 되어버리니 주의하세요.

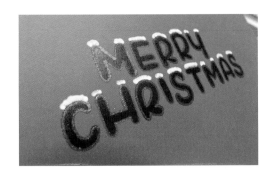

글자 윗 부분에만 눈이 내려앉은 것처럼 동글동글 펜을 굴려가며 그려주세요.

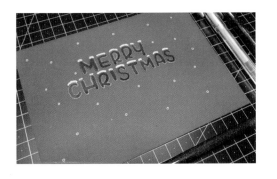

그 다음 흰색펜으로 여백에 작은 동그라미를 그려 채워주세요. 눈이 내리는 것 같죠?
하얀색 동그라미도 '간단한 손그림'에서 배운 내용인데요. 간단해서 사용할 곳이 매우 많아요.

흰색펜으로 글자에 입체감 주기

이번에도 흰색펜으로 촉촉하고 입체감 있게 글자를 꾸밀 거예요.
볼지름이 0.7mm~1.0mm인 흰색펜으로 꾸밀 거라서 글씨는 두께감 있는 펜으로 써야 해요.
그리고 꾸미고자 하는 글자에 따라 필이 들어간 펜을 사용해도 좋아요.

'잘홍밝날' 글씨는 제노붓펜 '대' 사이즈로 썼어요.

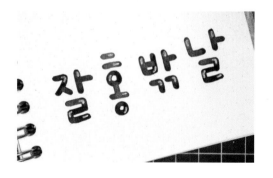

흰색펜으로 자음은 꺾이는 부분에, 모음 중 세로로 쓰인(ㅏ, ㅑ, ㅓ, ㅕ, ㅣ) 것은 윗부분, 가로인(ㅗ, ㅛ, ㅜ, ㅠ, ㅡ) 것은 오른쪽 부분에 흰색으로 칠해주세요.

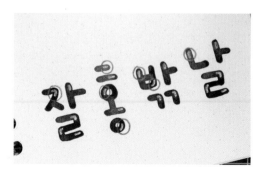

이해하기 쉽게 빨간색 색연필로 표시했어요. 자음은 꺾이는 부분, 세로 모음은 윗부분, 가로 모음은 오른쪽 부분, 이해되시죠?
위아래에 'ㅇ'이 있는 글자는 위의 'ㅇ'은 윗부분, 아래 'ㅇ'은 아랫부분에 그려주세요.

 이 방법이 절대적인 규칙은 아니에요.

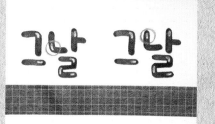

글자에 따라 흰색펜으로 칠해지는 위치는 조금씩 변할 수 있어요. 다만 하얀색으로 칠해진 부분이 앞뒤로 너무 겹치면 조잡해 보일 수 있으니 주의하세요.

자음은 꺾이는 부분에 칠하라고 했지만 두 번째 '그날'에서 'ㄴ'에는 꺾이는 부분이 아닌 윗부분에 칠했어요. 이렇게 경우에 따라 위치는 조금씩 바뀔 수 있어요.

조잡해 보이는 예는 아래에 설명할게요.

획의 시작, 중간, 끝에 모두 흰색 점을 찍으니 빛나 보이는 효과를 주려한 건지, 점선을 찍은 건지 이도 저도 아닌 게 되었어요. 글자 하나에 흰색 점 하나 정도로가 적당해요. 획이 많은 'ㄹ'은 2~3개 정도 찍을 수 있지만 단순한 획은 한 개 정도가 적당해요.

획의 중간 부분마다 찍는 것도 추천하지 않아요. 빛이 비추어 광이 나는 모습이 아닌 도로의 차선 같아 보여요. 흰색 점 찍을 위치를 최대한 통일 후 글자마다 흰색 점 한 개만 찍어주세요. 물론 절대적인 규칙은 아니고 제가 주로 사용하는 방법 이랍니다.

그럼 이 방법으로 '초크초크해'라는 글에 꾸미기를 해볼까요?

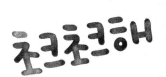 →

탱탱한 글자에 촉촉함을 더하고 싶어서 하얀색으로 칠했더니 입체감이 살아나서 더 보기 좋아졌어요. 얇은 글자에는 적용할 수 없는 꾸미기 기법으로 다꾸에서는 타이틀 꾸미기에 적용하면 좋아요.

UNIT 03
영문 글씨 따라 쓰기

이번 Unit에서는 다이어리에 자주 쓰는
영문 글씨를 따라 써보는 연습을 할 거예요.
영문 글씨는 특히 필압을 조절해서
글자의 두께를 조절하는 게 중요한데,
필압 없이 쓰는 것은 비교적 쉽지만
필압이 있는 글씨는 쓰기 어려울 수도 있어요.

'필압'은
글을 쓸 때
필기구를 누르는
압력을 말해요.

필압을 자유자재로 구사하며 쓰면 좋겠지만
매우 많은 연습이 필요해요. 아직 내공이 부족하다면
아래와 같이 따라 써보는 연습을 먼저 하세요.

August

↓

August

↓

August

1. 필압과 상관없이 글자를 따라 쓰고
2. 글자의 두꺼운 부분을 빨간색 표시처럼 그려준 뒤
3. 글자와 같은 색으로 칠해주면 됩니다.

이 방법으로 따라 쓰면서 어느 부분에 힘이 들어가고,
어느 부분에 힘이 빠져야 하는지도 알 수 있어요.
어렵다고 포기하지 말고 함께 써 보아요!

+ Cheer Up!

제가 가장 자주 쓰는 단어입니다. 크기를 일정하게 맞추고 중심을 아래쪽에 두어 쓰는 게 포인트죠.

CHEER UP!

CHEER
UP!

CHEER
UP!

+ 요일 Day

다꾸를 하면서 가장 많이 쓰이고, 가장 쉽게 쓸 수 있는 단어죠. 높이와 폭을 일정하게 맞추어 써보세요.

MON

TUE

WED

THU

FRI

SAT

SUN

+ 월 Month

필압을 조절하며 쓰는 게 어렵다면 앞에서 배운 방법으로 따라 해보세요. 1월부터 12월까지 써보면서 필압 조절 포인트를 익힐 수 있어요.

January

February

March

April

May

June

July

August

September

October

November

December

+ Happy New Year

영문은 대문자와 소문자를 적절히 섞어 글씨에 기교를 부리기 참 좋아요. 구도를 가운데 정렬로 맞추어 쓴 후에 year를 멋지게 써 주세요.

+ Hello

H, E, R이 들어간 단어는 중심을 가운데나 아래, 또는 위에 두어 쓸 수 있어요. 저는 아래쪽에 중심 두는 걸 좋아해요. 아래 예는 글자의 중심을 가운데, 아래, 위 순서대로 준 HELLO의 모습입니다. H와 E의 가로획을 어디에 두느냐에 따라 글자의 성격이 다르게 보여요. 일부러 의도한 것이 아니라면 되도록 가로획을 통일해 주고, 응용해서 다양한 단어에 적용하세요.

HELLO

HELLO

HELLO

+ Love You

처음 영문 글씨 연습을 할 때 이 단어를 가장 많이 썼어요. Love you는 손을 떼지 않고 한 번에 이어 쓰기 참 좋은 단어입니다.

love you

+ I Love You

높이를 일정하게 맞춰 대문자로 쓴 형태입니다. 앞의 Love you와 분위기가 완전 다르죠? 이런 게 영문 글씨의 매력이죠. 이렇게 높이를 일정하게 맞추어 쓸 때는 소문자보다 대문자가 예뻐요.

I LOVE YOU

+ Merry Christmas

크리스마스가 다가오면 카드 꾸미기나 다이어리에 타이틀로 쓰기 좋은 글씨입니다. MERRY는 높이를 일정하게 맞춘 대문자로, Christmas는 한껏 꾸며서 쓰는 방법을 선호해요.

+ My Diary

더 심도 있게 영문 글씨를 공부하다 보면 손에 착착 감기게 써지는 글씨가 있어요. m, d, i, a, r 아래에 줄이 그어져 있다 생각하고 일정하게 써보세요.

STEP 02 실전!
다이어리
꾸미기 꿀팁

STEP 2에서는 본격적인 다이어리 꾸미기를 시작할 거예요. 우선 1월부터 12월, 1일부터 31일까지 다이어리 꾸미기에서 절대 빼놓을 수 없는 숫자 꾸미기로 시작해서, 귀여운 스티커와 다양한 메모지 활용 방법을 알아봅니다. 그리고 마지막으로 다이어리 꾸미기를 하다가 틀리거나 망쳤을 때 그 페이지를 찢어버리지 않고도 감쪽같이 보수해서 쓸 수 있는 노하우를 배워볼게요.

UNIT 01
월 꾸미기

다이어리를 쓸 때 가장 먼저 꾸미는 게 '월'이죠.
두꺼운 펜으로 그냥 몇 월이라고 써도 무난하지만,
우리는 다이어리를 꾸미는 사람들이니까
좀 더 예쁘게 꾸며봐요.
여기서 알려드리는 것들은 숫자뿐만 아니라
글자에 적용할 수도 있어요.

동그란 숫자 그리기

우선 동그란 숫자를 그려 볼게요. 최대한 각진 부분 없이 그려주는 게 포인트죠.
1이나 5처럼 꺾이는 부분의 각은 최대한 완만하게 그려주세요.
1, 2, 4, 9, 0은 비교적 쉽게 그릴 수 있지만 3, 5, 6, 7, 8은 약간의 난이도가 있어요.
동그란 숫자 그리기 역시 두께를 일정하게 그려야 예뻐요.

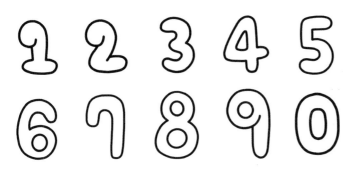

+ 기본 동그란 숫자

컴퓨터 폰트가 아닌 손글씨이기 때문에 약간의 두께 차이는 너무 신경 쓰지 마세요. 완벽하지 않은 게 손그림의 매력이니까요.

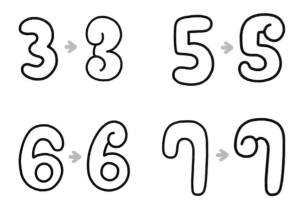

+ 동그란 숫자 변형해서 그리기

3, 5, 6, 7은 약간 변형해서 그릴 수 있어요. 각각의 숫자들을 앞머리에 뽕을 봉긋하게 넣은 것처럼 그렸어요. 단, 마지막 7은 9와 비슷해 보일 수 있으니 주의하세요.

숫자 9와 비슷하지 않게 주의!

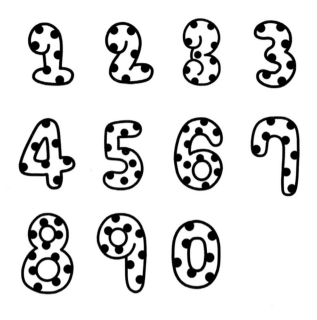

+ 숫자 안에 도트 넣기

동그란 글씨에 도트를 찍어볼게요. 달마시안 강아지가 연상되는 듯한 도트 숫자입니다.

점을 막 찍은 것 같지만 약간의 규칙이 있어요. 너무 여기저기에 찍으면 글씨를 모았을 때 조잡해 보일 수 있으니 조금 정리해서 도트를 찍어줍니다.

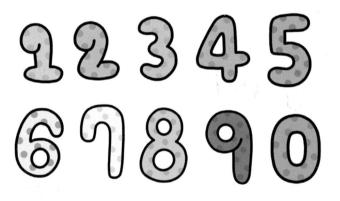

+ 배경과 비슷한 색 도트

그냥 도트만 찍기 밋밋할 때는 숫자를 색칠하고, 색칠한 배경색 보다 조금 더 진한 색으로 도트를 찍어주는 방법이에요. 혹은 계절에 따라 숫자에 색을 입혀도 좋아요.

배경색과 다르게 여러 가지 색의 도트를 찍어도 귀엽죠? 색은 달라도 되지만 웬만하면 도트의 채도를 맞추어 찍어야 보기 편한 그림이 됩니다. 도트를 파스텔 톤으로 맞추거나 원색으로 맞추는 것을 추천해요!

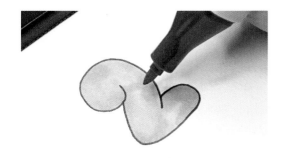
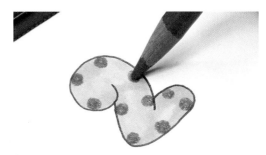

STEP 1에서 소개한 마카와 프리즈마 색연필을 이용해도 예뻐요. 마카로 배경을 칠하고, 프리즈마 색연필로 도트를 그려보세요. 마카와 색연필의 만남이 은근히 매력 있어요. 사진에는 없지만 도트를 반짝이 펜으로 찍으면 색다른 느낌을 줄 수 있어요.

반짝이 펜을 쓸 때는 테두리를 침범하지 않게 칠해야 해요. 혹시 테두리에 반짝이 펜이 그려졌다면 테두리 그린 펜으로 테두리를 덧칠해주세요.

사용 도구 스테들러 피그먼트라이너 0.3 ┃ 코픽 마카 RV32 ┃ 프리즈마 PC1031

🗒️ TIP 조잡해 보이지 않는 도트 찍기 규칙

바깥선과 안쪽선으로 숫자를 그렸어요. 노란색은 바깥선에 도트를 찍어준 표시, 핑크색은 안쪽선에 도트를 찍은 표시입니다. 바깥쪽 ▶ 안쪽 ▶ 바깥쪽 ▶ 안쪽… 이렇게 번갈아 가면서 찍은 것 눈치채셨나요?

도트의 크기는 두께의 반, 혹은 반보다 조금 더 작은 사이즈가 딱 좋아요. 5의 파란색 표시처럼 공간이 많이 남는 숫자나 글씨는 바깥선과 안쪽선 중간에 포인트로 찍어보세요.

9와 5는 바깥선과 안쪽선이 비교적 확실히 구분된 숫자이지만 1과 같이 안쪽선이라고 하기에 애매한 숫자들은 그림처럼 바깥선에만 맞추어서 도트를 찍었어요. 그리고 내가 찍는 도트의 크기 만큼 간격을 주며 찍어주세요.

0은 바깥쪽 ▶ 안쪽 ▶ 바깥쪽 ▶ 안쪽… 번갈아 가며 찍을 수도 있고, 두 번째 그림처럼 바깥쪽과 안쪽선 가운데에 콕콕 찍어도 됩니다. 이건 꾸미는 분위기에 맞춰 찍으면 좋겠죠?

도트를 찍는 것 이외에 더 예쁘게 꾸미고 싶을 때는 숫자 위에 그림을 그려줄 수 있어요. 8은 여름, 9는 가을, 12는 크리스마스 느낌이 나게 그림을 그렸고, 7은 막대사탕 모양으로 그렸어요. 어떤 것을 그릴지 고민될 때는 계절에 연상되는 그림을 그려보세요.

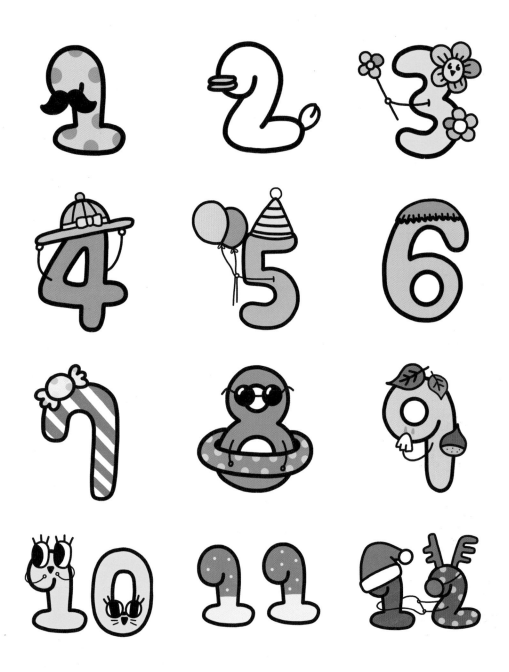

+ 숫자 그림 그려보기

숫자에 그림을 더할 때는 연필로 스케치한 후 그리는 게 좋아요. 그래야 테두리를 예쁘게 그릴 수 있으니까요. 숫자를 먼저 그리고 ▶ 그림을 얹고 ▶ 두꺼운 펜으로 테두리를 그린 후 채색하는 순서로요. 자, 그럼 제가 흐리게 그려놓은 그림 위에 테두리를 따라 그린 후 예쁘게 색칠도 해보세요.

입체 숫자 그리기

입체 숫자 그리기는 알아두면 활용할 곳이 매우 많아요.
딱히 쓸 말이 없는 빈 공간이나 다이어리의 타이틀,
먼슬리에서 여러 칸을 걸쳐 쓸 때도 아주 요긴하게 쓸 수 있죠.

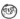

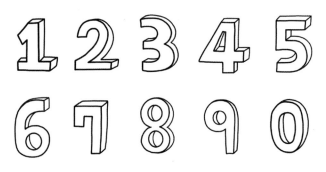

+ 기본 입체 숫자

입체 숫자가 필요할 때마다 손에 익을 때까지 책을 펼치고 따라 그려보세요. 채색하지 않은 입체감이 느껴지는 숫자입니다. 동그란 숫자와 다르게 입체 숫자는 깔끔한 느낌을 주고 싶을 때 활용하기 좋아요. 동그란 숫자는 글자 자체가 귀여운 모양이지만, 입체 숫자는 제일 무난한 기본 모양이라 채색 없이 테두리만 그려도 허전하지 않아요.

+ 그림자 입체 숫자

기본 입체 숫자에서 그림자 부분만 검정색으로 칠했어요. 경우에 따라서 그림자를 검정색이 아닌 다른 색으로 칠해도 좋아요.

+ 숫자 부분 채색

이번에는 그림자가 아닌 숫자 부분을 채색했어요. 그림자와 비교하기 위해 검은색으로 칠했는데 역시 알록달록한 색으로 칠해도 되고, 앞에서 배운 도트를 찍거나 그림을 얹어서 꾸며줄 수 있어요. 자, 그럼 따라 그려볼까요?

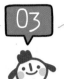

말풍선 안에 숫자 꾸며 넣기

STEP 1에서 배운 말풍선을 이용해 숫자를 꾸며볼 거예요.
말풍선 숫자의 포인트는 마치 말풍선 안에 숫자모양의 풍선을 불어 넣은 것처럼 꽉 차게 그려주는 거죠.
숫자는 앞에서 배운 동그란 숫자를 이용할게요.

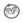

+ 말풍선 안에 풍선 숫자

숫자를 꽉 차게, 숫자의 위아래가 조금 잘리게 그렸어요. 풍선이 너무 빵빵해서 말풍선에 갇힌 듯한 느낌을 주려고 말이죠.

하지만 모든 숫자의 부분을 무조건 잘라야 한다는 생각은 하지 마세요. 응용하는 방법 중 하나일 뿐이니까요.

STEP 1에서 배운 흰색펜으로 입체감 주기(80쪽)를 응용했어요. 정말 간단하지만 어디에나 쓸 수 있는 방법이죠? 마카로 채색하려면 마카가 번지지 않는 라이너펜으로 선을 그려주세요. 테두리는 조금 두께감 있게 그리는 게 좋으니 펜굵기 0.3 이상으로 선을 그려보세요.

+ 다양한 재료로 말풍선 채색하기

이번에는 말풍선만 채색하는 방법이에요. 앞서 배운 다양한 기법을 동원해서 꾸며볼게요. 숫자는 칠하지 않고 배경만 칠하는 이유는 숫자까지 알록달록하게 꾸미면 너무 조잡해 보이거나, 숫자가 잘 안 보일 수 있기 때문 이에요. 말풍선과 숫자는 마카가 번지지 않는 라이너 펜으로 그려볼게요.

▶ 말풍선과 숫자를 그리고 말풍선 부분만 검정색으로 칠해주세요.

▶ 1과 같은 방법으로 칠하고, 흰색펜으로 숫자 주위에 점선을 찍어주세요.

▶ 1과 같은 방법으로 칠하고, 흰색펜으로 숫자 주위에 작은 도트를 찍어주세요.

▶ 마카로 분홍색 도트를 먼저 찍어주고, 노란색 배경을 칠해주세요. 혹은 노란색 마카로 배경을 칠하고, 마카가 다 마르면 분홍색 사인펜이나 마카로 도트를 칠 해주세요.

▶ 하늘색 마카로 말풍선을 칠하고, 마카가 다 마르면 진한 파란색으로 줄무늬를 그려주세요.

▶ 진한 분홍색 마카로 말풍선을 칠하고, 배경색보다 더 진한 마카로 하트를 그려 주세요.

▶ 보라색 마카로 말풍선을 칠하고, 별은 프리즈마 색연필 혹은 반짝이펜으로 그려주세요.

▶ 5의 줄무늬를 칠한 파란색으로 말풍선을 칠하고, 연한 하늘색 색연필로 도트를 찍어주세요.

▶ 밤색 마카로 말풍선 배경을 칠하고, 흰색펜으로 도트와 별 그림을 그려주세요.

▶ 채도가 높은 분홍색으로 배경을 칠하고, 진한 반짝이펜(펜텔 듀얼메탈릭)으로 도트를 찍어주세요.

▶ 너무 진하지 않은 회색 마카(Cool Grey 40~50%)로 배경을 칠한 후 라이너 펜으로 직선을 그려주세요.

▶ 초록색이나 빨간색 마카로 배경을 칠하고, 반짝이펜을 이용해 도트를 찍어주세요. 배경이 초록색이라면 빨강, 노랑 반짝이펜으로 도트를 그려주세요.

 마카는 어떤 재료도 어울려요!

• 마카와 색연필로 채색하기

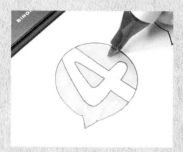 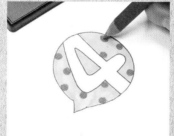

사용 도구 l 스테들러 피그먼트 라이너 0.3 l 코픽 마카 Y19 l 프리즈마 PC926

• 마카와 흰색펜으로 채색하기

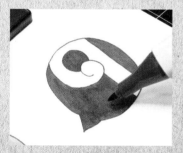 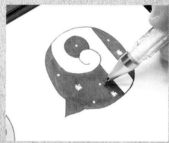

사용 도구 l 스테들러 피그먼트 라이너 0.3 l 코픽 마카 E59 l 시그노 엔젤릭컬러 White

• 마카와 반짝이펜으로 채색하기

사용 도구 l 스테들러 피그먼트 라이너 1.0 l
코픽 마카 G19 l 펜텔 듀얼메
탈릭 Pink Gold

사용 도구 l 스테들러 피그먼트 라이너 1.0 l
코픽 마카 RV34 l 펜텔 듀얼메
탈릭 Blue

+ 말풍선에 간단한 그림 얹기

말풍선에 간단한 그림을 더해 풍성한 말풍선을 만들어볼게요. 동그란 숫자에 그림 얹기랑 방법은 비슷한데, 동그란 숫자는 숫자 자체에 그림을 얹어서 많은 변형이 있었다면, 말풍선에 그림 그리기는 그보다 간단한 그림만으로도 꾸미기가 가능해요. 동그란 숫자에 그림 얹기가 자신 없다면 말풍선에 간단한 그림 얹기부터 시작하는 것도 좋아요. 검은펜 하나만 있어도 그릴 수 있으니까요.

▶ 숫자와 말풍선을 그린 같은 펜으로 하트를 그려주세요. 먼저 큰 하트 몇 개를 그려 중심을 잡은 후, 주변에 자잘한 하트를 여러 개 그려주세요. 말풍선을 그린 펜으로 그리라는 이유는 말풍선 라인을 침범해서 하트를 그릴 때 말풍선 라인이 드러나지 않기 때문이에요.

▶ 1과 같은 방법으로 별을 그려주었어요. 1의 하트와 2의 별 그리기는 STEP 1에 소개했으니 참고하세요!

▶ 말풍선을 침범하지 않고 검은색 펜으로 덩굴을 그렸어요. 제가 많이 사용하는 덩굴인데, 허전한 공간 꾸미기에 유용하게 쓰여요.

▶ 벚꽃이 날리는 봄은 사랑스러우니 러브미 캐릭터 중 '미'를 그리고 LOVELY 라고 써주었어요.

▶ 5월은 제 생일이 있는 달이어서 여백이 많은 윗부분에 말풍선을 작게 하나 더 그리고 'MY BIRTHDAY'라고 써주었어요. 말풍선 안에 긴 단어나 문장을 쓸 때는 덩어리를 잘 나누어야 해요. MY/BIRTH/DAY 이렇게 나누어야 이상하지 않아요. MY/BIR/THDAY 라고 나누면 무슨 말인지 모르게 될 수도 있어요! 말풍선 안에 좀 긴 글을 쓸 때는 글자에 맞게 말풍선을 그려야 하니까 이면지에 몇 번 연습 후 그리는 것도 도움이 돼요.

▶ 슬슬 더워지기 시작하는 6월에는 힘을 낼 수 있게 POWER UP!이라고 말풍선 주변에 썼어요. 4월과 동일하게 꾸민 거예요.

▶ 딱히 어떻게 꾸며야 할지 모를 때는 그냥 아기자기한 귀여운 그림을 그려도 돼요. 7월은 아무 의미 없이 귀엽게 체리를 그려봤어요. 서걱거리는 느낌을 내고 싶어서 색연필로 그렸어요.

▶ 8월은 I LOVE SUMMER!를 말풍선을 둘러 써주었고, 귀엽게 꽃게를 그렸어요. 귀여운 느낌을 더하기 위해 색연필로 그렸답니다.

▶ 추석이 있는 9월이라 송편을 둘러줄까 하다가 낙엽을 둘렀어요.

▶ 생뚱맞게 10월에 왜 문어냐고요? 어릴 때, 10월은 문어와 스펠링이 비슷하니 문어랑 함께 외우라고 배운 게 뇌리에 박혔나 봐요. 10월 하면 문어밖에 생각이 안 나더라고요.

▶ 빼빼로데이가 있는 11월은 달콤한 과자와 사탕 그림으로 간단하게 꾸몄어요.

▶ 12월에는 두말할 것 없이 크리스마스죠! 산타 모자 하나로도 충분해요.

+ 말풍선 숫자에 그림 더한 후 채색하기

똑같은 그림을 그리고 말풍선 배경만 채색했어요. 간단한 그림으로 말풍선을 꾸미고 배경만 칠할 때는 그림이 묻히지 않게 연한색으로 칠해주는 게 좋아요.

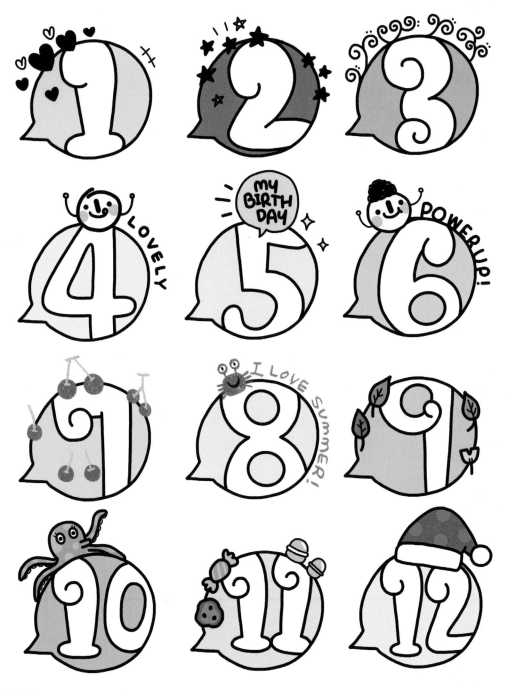

 말풍선에 간단한 그림을 그릴 때는 우선 어느 위치에 쓸 건지 생각하세요.

월 꾸미기에 숫자로 사용할 거라면 그 달을 대표하는 그림이나 글씨를 곁들여 쓰면 좋아요. 계절을 대표하는 그림이나 내가 느끼는 그 달의 단어를 연상해보세요.

예를 들어 더운 여름엔 힘을 냈으면 해서 쓰는 '더위도 힘내.' 같은 문구들을 연상하면 좋아요. 여름에 수영하기를 좋아한다면 수영복, 튜브, 파라솔 등을 그려보세요.

데일리 꾸미기에 사용한다면 그 날 하루를 대표하는 음식이나 그 날의 기분, 날씨 등을 표현하는 그림을 그려주면 더 좋겠죠?

말풍선을 크게 그려서 데일리 꾸미기로 사용할 수 있어요!

말풍선에 숫자만 넣었는데, 숫자 대신 일기를 쓸 수 있어요. 그 대신 그 만큼 말풍선이 커야겠죠?

저는 자존감이 조금 떨어졌을 때 제 자신을 토닥이며 위로하는 일기를 썼는데요. 이 때 아래 말풍선을 이용해서 데일리를 꾸몄어요.

UNIT 02
스티커와 메모지 활용하기

가지고 있는 스티커와 메모지는 많은데 어떻게 활용할지
모르겠다면 간단한 방법 몇 가지 알려드릴게요.
간단하지만 알아두면 다양하게 응용이 가능해서
점점 예쁘게 꾸며지는 다이어리에 감탄하게 될 거예요.

• 스티커 (Sticker)

교보문고 핫트랙스나 텐바이텐, 1300k 등 팬시점에서 흔히 볼 수 있는 스티커에요.

다양한 그림이 그려져 있고 '칼선'이 있어서 그림마다 간편하게 떼어 사용할 수 있어요.

다양한 용지로 제작이 될 수 있고 용지에 따라 스티커 느낌도 달라집니다.

• 인스 (인쇄소 스티커)

이것도 스티커이긴 하나 앞서 설명한 스티커와 다른 점은 '칼선'이 없어서 셀프로 오려서 사용해야 한다는 것이죠.

대신 칼선 스티커는 보통 1장 구성이고, 인스는 8~10장 정도로 양이 넉넉해요. 칼선 스티커보다 제작이 쉽기도 하고, 많은 양을 선호하는 분들에게 인기가 많아요.

개인 작가님들이 굿즈로 많이 만들기도 하죠!

• 마스킹 테이프 (마테)

Warming Up!에서도 간단하게 설명했지만 마스킹 테이프도 다양한 패턴과 컬러가 많아서 스티커만큼 활용도가 높아요.

별 다른 스티커 없이 마테로만 다꾸를 할 수도 있죠.

예전엔 mt나 데일리 라이크 마테를 많이 샀는데, 요즘은 개인 작가님들이 제작하는 마테도 종종 구입해요.

스티커 배치하고 글씨쓰기

(스티커가 위)

칸 안에 내용이 꽉 차면 자연스레 스티커 붙일 자리도 없어지니
짧은 내용을 기록할 때 사용하기 좋은 방법이에요.
익숙해지면 칸의 크기에 맞춰 내용을 조절할 수 있지만, 아직 미숙하다면
이면지에 일기의 내용을 미리 써보는 것도 좋은 방법이에요.
미리 써보면서 구도를 잡아보고 이게 계속 되면 자연스레 구도가 손과 눈에 익어요.

1 열심히 지른 날 '질렀다' 스티커를 붙여줄 거예요. 그런데 스티커가 너무 작아서 여백이 많이 남죠?

2 그래서 12mm의 원형스티커를 베이스로 깔고 끝에 살짝 걸쳐서 '질렀다' 스티커를 붙여주었어요. 원형 스티커가 아니라면 옅은 배경무늬의 마스킹 테이프를 붙여도 좋아요.

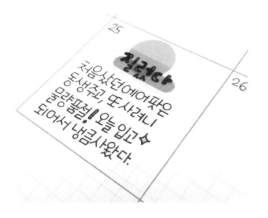

3 스티커를 붙인 아래쪽에 오늘 기록할 내용을 적어
주세요.

 스티커 대신 두꺼운 펜의 큰 글씨로 타이틀을 적는 방법도 있어요!

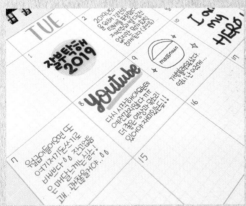

8일 다꾸를 보면 스티커 대신 사인펜으로 '*youtube*' 라고 써서 타이틀을 적었어요.

 # 내용 쓰고 스티커 배치하기

(스티커가 아래)

먼슬리에 일기를 썼는데 아래쪽에 여백이 많이 남았을 때 사용하는 방법이에요.
할 말이나 일정이 많은 날도 있지만 일정이 딱히 없을 때는 아래쪽이 많이 남거든요.
뭘 쓸까 고민이 될 때는 깔끔하게 스티커로 마무리하세요.

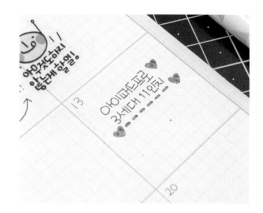

1 저는 이렇게 딱 두 줄만 썼어요. 그랬더니 아래쪽에
여백이 매우 많이 남았네요. 그래서 이 여백을 채울
만한 크기의 스티커를 붙여줄 거예요.

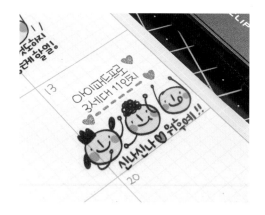

2 스티커가 칸을 조금 넘어갔지만 너무 신경 쓰지 마
세요. 칸 안에만 갇히면 다양하고 자유로운 다꾸를
할 수 없어요.

마스킹 테이프 붙이기

애매하게 남은 부분에 스티커를 붙이려니 간격마저 애매
하다면 마스킹 테이프를 활용해보세요.

날짜에 붙인 원형 스티커도 보라색이어서 연보라색 마스
킹 테이프를 붙였어요. 12mm 마스킹 테이프를 붙였더니 사
이즈가 딱 맞아요!

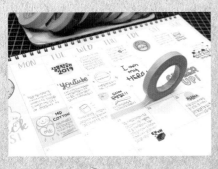

그냥 비워 두는 것 보다 마스킹 테이프를 붙이니 훨씬 보기
좋은 구도가 되었어요.

이렇게 가늘고 좁은 애매한 여백은 마스킹 테이프나 라인
테이프를 이용하면 좋아요.

스탬프 활용하기

의도치 않게 바로 옆의 먼슬리도 아랫부분에 애매하게 여백이 남았어요. 방금 전 마스킹 테이프를 썼기 때문에 또 붙이면 예쁘지 않을 거예요.

이럴 때는 스탬프를 활용할 수 있어요. 알파벳 스탬프인데 동그란 원 안에 있는 글자라 이런 곳에 안성맞춤이죠.

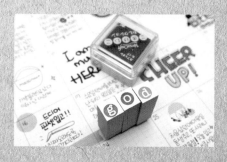

짧게 'good' 이라고 찍을 거예요. 우선 세로 여백이 스탬프 크기와 맞는지 대봅니다. 글자가 옆으로 조금 튀어나오는 건 괜찮아요.

스탬프를 콩콩 찍어 아래쪽에 빈 여백을 채웠어요.

마테를 겹치지 않게 붙일 순 있었지만 바로 앞의 꾸밈과 겹치지 않게 해주는 게 좋아요.

내용 쓰고 남은 여백 스티커로 채우기

(스티커가 몇)

이 방법은 제가 초강추하는 다이어리 꾸미기 테크닉입니다.
생각보다 거의 모든 먼슬리 칸에 쓰인다고 봐도 무방할 정도죠.

1 아래, 위, 양 옆 여백을 최대한 맞춰서 내용을 꽉 채웠어요. 그런데 오른쪽 하단에 빈 공간이 생겨버렸고 글씨를 더 쓰기엔 공간이 너무 작아요. 이럴 때 스티커를 붙여서 마무리하는 거죠.

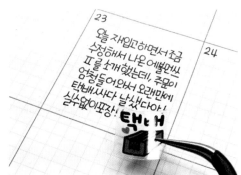

2 사이즈가 맞는 스티커나 본문 내용과 어울리는 스티커를 붙여주세요.

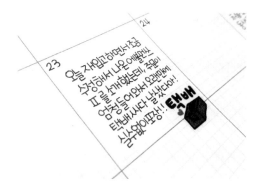

3 칸 밖으로 튀어나오게 붙여도 괜찮아요. 저도 처음에 칸 안에 모든 내용과 스티커를 맞추려고 노력했는데, 칸을 벗어나니 더 다양하게 꾸밀 수 있게 되었어요.

04

스티커와 마스킹 테이프로 칸 채우기

칸 안에 내용이 꽉 차면 자연스레 스티커 붙일 자리도 없어지니
짧은 내용을 기록할 때 사용하기 좋은 방법이에요.

+ 알파벳 스티커로 칸 채우기

쓸 내용이 없거나 너무 많을 때 먼슬리에는 기억할 수 있는 단어(대표 주제)만 적어주세요. 그리고 못다 한 이야기는 위클리나 데일리에 기록하면 됩니다. 이런 경우에는 먼슬리에 큰 글씨를 쓰거나 알파벳 스티커를 이용하면 좋아요.

제가 어릴 때는 신문이나 잡지에서 원하는 스펠링을 하나씩 오려 붙였지만 요즘에는 알파벳만 따로 모은 스티커들이 있으니 편리하게 활용하세요.

제가 처음 오프라인 마켓에 참여했을 때 이 방법을 이용했어요. 이틀에 걸쳐 진행된 행사였는데, 이날 일어난 많은 일들을 먼슬리에 적기엔 칸이 부족해서 '문구 축제'를 알파벳 스티커를 이용해서 붙였죠. 그리고 이날 일어났던 많은 일은 데일리에 따로 기록해 두었답니다.

저는 필요에 의해 이렇게 두 칸을 차지하며 알파벳 스티커를 붙였지만 포인트용으로 사용해도 좋아요.

+ 마스킹 테이프로 일정 표시하기

이 방법은 다꾸에 관심 있는 분이라면 한 번쯤 보셨을 거예요.

형광펜이나 사인펜을 이용해도 되지만 그보다 12mm 의 얇은 마스킹 테이프를 이용하는 게 훨씬 깔끔해요. 여러 날에 걸친 일정이 많다면 마스킹 테이프 위에 목 적지나 장소를 적어도 좋아요. 하지만 이틀 이상의 일 정이 가끔 있다면 목적지나 장소를 쓰지 않을 때도 있 어요. 이렇게 마스킹 테이프만 붙여두는 게 훨씬 깔끔 할 때가 있거든요.

노란색 마테는 대전 일정, 보라색 마테는 강원도 일정 인데, 어차피 제 다이어리니까 이 정도는 제가 기억하 죠. 마테 위에 중성펜으로 글씨를 쓴다면 번지지 않게 조심하세요. 마테 위에 볼펜은 마르는데 시간이 걸리 거든요.

+ 입체 글씨로 칸 채우기

앞에서 배운 입체 글씨로 칸을 채우는 것도 한 방법이 에요. 입체 글씨를 배운 건 이럴 때 사용하기 위함입니 다. 혹시 입체 글씨 그리는 방법을 잊어버렸다면 66쪽 을 보고 잘 따라 그려보세요.

빈 여백을 마스킹 테이프로 채워보아요.

11일과 12일 먼슬리 칸은 기록할 일이 없어서 그냥 여백으로 둘 예정이에요. 두 칸 정도 여백이 생긴다면 두 칸 가운데에 마스킹 테이프를 붙여서 안정적으로 보이도록 해주세요.

꽉 차 있는 주변에 비해 '휑~' 해 보일 수 있는 '두 칸' 여백을 마테를 이용해 간단히 처리할 수 있어요. 이렇게 여백을 채우기 위해 붙이는 마스킹 테이프는 시선이 덜 가도록 은은한 색, 은은한 무늬로 붙여주세요.

마스킹 테이프를 붙이고 그 위에 중성펜으로 짧은 글을 써도 좋아요. 마스킹 테이프에 글씨를 쓰면 마르는데 시간이 걸리므로 바로 만져서 번지는 일이 없도록 주의하세요.

스티커로 오늘 기분 대신하기

너무 신나게 놀아서 피곤하거나 우울해서 아무것도 하기 싫을 때 다이어리를 잘 안 쓰게 되죠?
그럴 때는 비워두지 말고 오늘 내 기분을 대신할 스티커 하나라도 붙여보세요.
빼곡하게 다이어리를 채우는 것보다 가끔 스티커로 약간의 여백을 남기는 것도 예쁘고,
'귀찮지만 다이어리를 채웠다!'는 뿌듯함이 생길 거예요.

1 4일 금요일에 기분은 그저 그랬지만 일기를 쓰고
싶지 않던 날이에요. 그래서 스티커 하나로 마무리
했어요. 나중에 다이어리를 다시 열어보면 이 날 뭐
했는지 기억은 안 날 테지만 예쁘게 꾸며진 것에 감
탄할 거예요.

2 10일도 별로 기분이 좋지 않았는데 저녁에 고기를
먹고 기분이 풀렸어요. 먼슬리(Monthly)에는 스티
커만 붙여서 일기를 대신했고, 위클리(Weekly)에
조금 더 자세히 풀어냈죠.

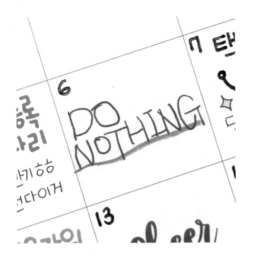

3 6일은 정말 아무것도 하기 싫었던 날이라 빨간 색 연필로 꼬부랑 밑줄을 긋고, DO NOTHING이라 는 스티커를 붙였어요.

기분이 안 좋을 때는 글씨도 잘 안 써지고 스트레스 를 받기 때문에 글씨 대신 스티커 하나로 그 날의 일기를 마무리해요.

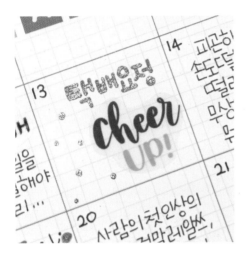

4 13일은 혼자 많은 양의 택배를 감당했던 날입니다. 자칭 '택배요정'이라는 칭호를 붙이고 Cheer Up! 스티커를 붙였어요.

한참 지난 후 다이어리를 펼쳤을 때 Cheer Up! 스 티커만 있었다면 '이날은 힘들어서 그랬나 보다.'라 고 생각했을 테지만 '택배요정'이라는 짧은 단어 덕 분에 택배가 많았던 날이라고 추리할 수 있었어요.

레터링 스티커 더 예쁘게 사용하기

스티커 위에는 형광펜을 칠할 수 없으니 스티커를 붙이기 전에 색을 칠할 거예요.
우선 색칠하기 전에 스티커의 크기를 확인하세요.

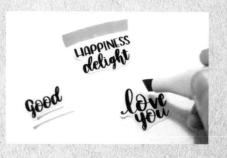

프리즈마 마카를 사용해 글자 크기에 맞거나. 글자를 약간 넘어가도록 선을 그어주세요. 마카 대신 형광펜, 사인펜, 색연필 모두 가능해요.

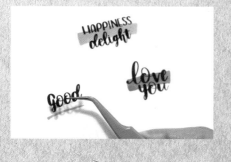

칠한 선 위에 레터링 스티커를 붙여주면 완성!
똥손, 금손 가리지 않고 유용하게 활용할 수 있는 다꾸 스킬이예요.

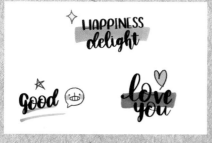

스티커 주변에 더 작은 스티커를 붙이거나. 앞에서 배운 간단한 그림을 활용해 꾸며보세요.

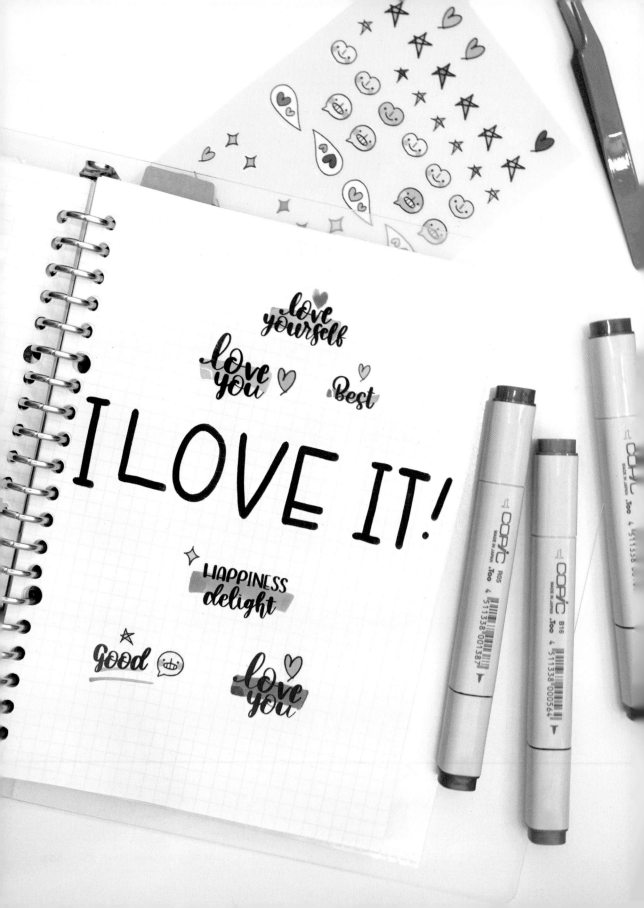

동그란 라벨지로 인덱스 만들기

손글씨와 스티커로 많이 꾸며보았으니 새로운 재료로 꾸미기를 배워볼게요.
이것도 역시 스티커이긴 합니다.

+ 먼슬리 요일 스티커 만들기

하나부터 열까지 내 마음대로 다이어리를 꾸미고 싶다면 프리노트에 다이어리를 쓰는 것도 추천합니다.

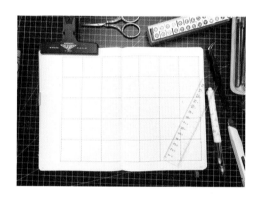

1 저는 A5노트(L사이즈)에 불렛저널 다이어리도 쓰고 있어요. 완전 무지가 아니라 0.5cm 간격으로 도트가 찍혀있는 노트인데, 무지에 비해 칸을 만들 때 덜 삐뚤어지게 그려져서 좋아요.

2 요즘 다이어리 꾸미기의 기본 아이템으로 인기 있는 무지원형 스티커입니다. 선물 포장이나 카드 만들 때도 유용하게 쓰이죠. 이 스티커를 이용해서 요일을 만들 거예요.

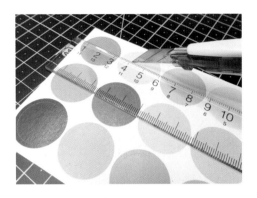

3 우선 후지(뒷종이)가 잘리지 않게 칼집을 내주세요. 개별적으로 오리지 않고 칼집을 내는 이유는 남은 스티커가 나뒹구는 것을 방지하기 위해서죠.

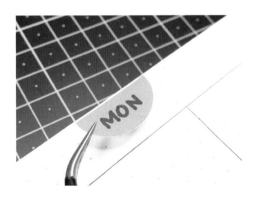

4 이렇게 후지가 잘리지 않게 칼선을 내주고, 조금 두꺼운 펜으로 요일을 써주었어요. 위쪽 반원에 쓴 글씨는 라이너 0.3으로 쓴 건데 너무 얇아서 아래 반원에 스테들러 피그먼트라이너 1.0 두께로 다시 써주었어요.

5 반원의 둥근 부분을 아래로 가게 해서 붙이는 방법이 있고.

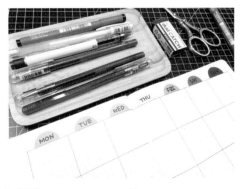

6 반원이 (표를 기준으로) 위를 향하게 붙이는 방법도 있어요. 저는 이 방법을 이용해서 요일 스티커를 붙였습니다.

먼슬리 중요 내용 표시에도 사용할 수 있어요!

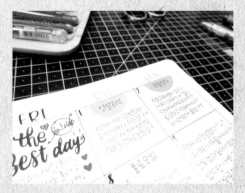

중요한 일정을 표시할 때 원형스티커를 이용할 수 있어요. 눈에 확 띄어야 하는 일들을 간단하게 적어서 먼슬리 칸 윗부분에 붙여주면 형광펜으로 표시한 것보다 더 눈에 잘 보여요.

스티커의 색을 통일해서 붙여도 되고 일정마다 색을 정해서 붙여도 좋아요.

표 깔끔하게 그리는 방법

제가 생각하는 표를 깔끔하게 그리는 방법은
첫째. 자를 깔끔하게 관리하자!
사진처럼 유성볼펜을 쓰면 자에 볼펜이 묻어나요. 그런데 이걸 닦아내지 않고 그냥 쓰면 노트에 저 볼펜이 다 묻어나겠죠? 저렇게 볼펜이 묻었을 땐 알코올솜이나 지우개로 문질러 지워주세요.

둘째. 표를 그릴 때는 투명한 자를 사용하자!
투명한 자를 사용해야 내가 그리는 선도 보고 노트도 보이기 때문에 표나 줄을 그을 때는 투명한 자를 사용합니다. 왼쪽처럼 스테인리스로 만든 자는 주로 칼질할 때 사용해요. 플라스틱은 칼질하다가 자가 잘리는 경우가 있어요.

셋째. 유성펜 보다는 중성펜을 이용하자!
유성펜은 '똑딱이펜', 볼펜 똥 많은 펜이라고 하죠. 필기할 때 느낌이 부드럽지만 자에 볼펜이 묻으면 노트에 번지는 경우가 많아서 되도록이면 중성펜을 이용하는 게 좋아요. 중성펜도 끊김 없이 잘 나오는 펜이면 더욱 좋겠죠? 제가 늘 사용하는 중성펜은 스타일핏(0.28)입니다.

+ 위클리 요일 스티커 만들기

1 이런 구성으로 위클리를 그려봤어요. 휑한 위클리를 보니 어떻게 꾸밀지 막막하시죠? 일단 앞서 배운대로 원형스티커로 요일을 만들어 볼게요.

2 이렇게 정 가운데에 붙여도 되고,

3 위 모서리에 맞추어 붙여도 됩니다. 아래쪽 모서리에 붙여도 되지만 전체적으로 보았을 때 불안정해 보일 수 있어서 그 과정은 생략했어요.

4 아까 허전해 보이던 위클리가 이제 좀 구색을 갖추었죠? 이렇게 간단한 꾸미기만 해도 충분히 예쁜 다꾸를 할 수 있어요.

메모지로 요일 칸 만들기

메모지를 메모하거나 붙여두는 용도로만 사용하시나요?
원형스티커로 위클리 요일을 만든 것처럼 메모지로도 요일 꾸미기가 가능해요.

1 아까와 같은 레이아웃으로 위클리를 그렸어요.

2 이번엔 이 메모지를 활용해 요일을 만들 거예요. 파란색과 모눈을 번갈아 가며 사용할게요.

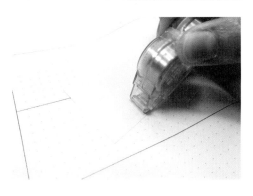

3 딱풀보다 더 편한 풀테이프입니다. (풀테이프에 대한 자세한 설명은 15쪽 참고) 풀테이프를 메모지 뒷면에 꼼꼼히 발라주세요. 의도한 건 아니지만 위클리 칸과 메모지 크기가 딱 맞아서 자르지 않고 붙여줄게요.

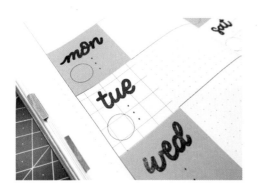

4 파란색 메모지와 모눈을 번갈아 붙이고, 그 위에 에 딩페인트마카(701)로 요일을 써주었어요. 그리고 '모양자'에 있는 동그라미를 이용해 원을 그리고 옆 에 점을 찍었는데, 동그라미 안에는 날짜를, 옆에 찍은 3개의 점은 칸이 To Do List로 쓸 거예요.

 ## 그림이 있는 메모지 붙이기

그림 있는 메모지를 붙일 때는 칸에 맞게 그림 부분을 잘라 쓰세요. 통일 감을 위해 한 주에 하나의 메모지를 쓰는 게 좋지만, 요일마다 다른 그 림을 붙이고 싶다면 칸의 크기는 동일하게 해주세요. 의도적으로 위클리 칸의 크기를 다르게 할 것이 아니라면 말이죠.
위클리에 붙일 메모지의 그림을 동일한 크기로 잘라주세요. 동일하게 자르는 이유는 중심이 되는 꾸미기에 통일성이 있으면 일기를 쓰고 스티커 를 붙여도 덜 조잡해 보이기 때문이에요.

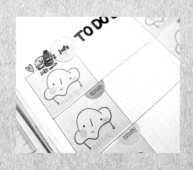

메모지를 붙이고 앞에서 배운 '동그란 라벨지로 인덱스 만들기'를 참고하여 요일을 표시했어요.
원형스티커는 채도가 비슷한 여러 가지 색으로 붙였어요. 스티커도 채 도를 통일한 셈이네요!

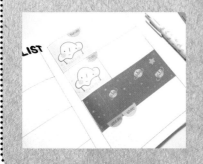

월~금요일은 같은 그림을 넣었고, 토, 일요일은 같이 쓰려고 칸을 크게 했어요. 이런 경우가 앞에서 언급한 '의도적으로 칸의 크기를 다르게 한 것'이죠.
이처럼 일주일 중 한 개 정도는 칸의 크기나 다른 메모지의 그림을 붙여 포인트를 주어도 좋아요. 하지만 칸마다 다른 그림을 붙일 거라면 칸의 크기를 통일하거나 일정한 규칙이 반복되도록 붙여주세요. 그러면 한 눈 에 보았을 때 덜 조잡해 보이도록 꾸밀 수 있어요.

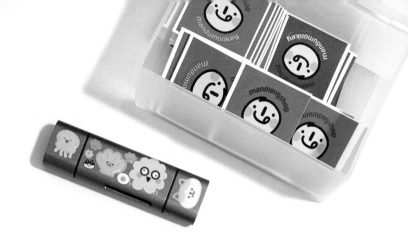

this
WEEK

- ☑ 목요일에 용산셋팅 → 쩐꾸미혼자가야함 (일러일수거같아요)
- ☐ 토요일까지 NUGU 캔들 리뷰
- ☑ 여름이불 주문하기 (패드랑 커버)
- ☑ 6월 택배비 정산하기

mon
① · ☑오후에 미팅! · (12:30~14)
· :

부산행사 때문에 연차를 소진한 탓에 월요일 점심시간에 쩐판사 미팅을 했다. 머나먼 김포까지 와줘서서 나로써는 매우 감사한 일이었다 ㅜㅜ) 최고최고랑 ♡의 디자인되어 엮인 출력물을 보니 진짜 책 같아서 너무 신기했다. 혼자였으면 해내지 못했을 일 ㅜㅜ 마지막작업은 더 탄탄하게 해야겠다 (빠빠샷)

tue
② · ☑판셋검수하기 · ☑페이지샵입 · 그림 PS4 생성

검수해둔 판셋이 다 떨어졌댄다. 코형♢♢ 판셋검수는 시간도 많이 들고, 손가락이 아파서 하기 싫은 작업이다 ㅜㅜ 그래도 판매하려면 해야지뭐 ㅜㅜ 작은 무언가를 집을때 뗴 ㅜㅜ 있잖 한 판셋이지만 스티커는 너무 얇아 미끄러지기 때문에 하씨 확인해야 한다. ㅇㅇㅇㅇㅇ 이 하기싫어서 오늘은 20개씩만 했다 허흑 ㅜㅜ

wed
③ · ☑핑크판셋검수 · ☑묵음셋팅물건 · 포장하기

오프라인 행사때문에 짐싸고 풀고 정리하기를 계속했었더니 힘드로축겠다 ㅜㅜ 싸넌건 그나마 괜찮지만 행사에는 관둘이다ㅇ윽 ㅜㅜ 그래도 탈룰라급이어서 '이런 좋은거지' 라고 생각하려 기뻐가 온 것에 감사하기로 했다. 헤헤... 그래도 힘들던 힘들다 헤헤...

♡ (할일미루기)

thu
④ · ☑다이어리 · 추가사진멸명

허허, 할일이 너무 많으니까 일을 미루고 싶어진다 허허 그러면 안되는데 허허허 해야됨다ㅇ 폰케이스랑스마트톡이벤트 / 일러페어 재초기 입장권이벤트 해야한단 말이지 형

아 드디어 기다리고 기다리던 금요일이 왔다. 묘새 주말엔 더 바빠 암에서 잠도 제대로 못잤더니 너무너무 강렬하게 기다려진다. 스토어에 올릴 신상들 추가 촬영 해야하는 일들, 토요일 저녁 까지는 다 업로드 해야하는 일정. 내일 맘편히쉬장 자긴이런 할 일 다한다 잔자 오늘보다 더 나은 내일을 위하여♡ ! !

fri
⑤ · ☑블랙판셋검수 · ○NEW 상세 페이지 업로드

sat
⑥ · ○핸드폰케이스 OPEN

I'm OFF
♡ TODAY

sun
囗

dear my diary

UNIT 03
다이어리
보수작업

다이어리를 쓰다가 틀린 경험 누구나 있을 거예요.

스프링제본이나 6공 다이어리는 그냥 틀린 페이지를 찢어버리면

되지만, 양장제본 다이어리는 찢어버릴 수 없어요.

이제는 다이어리를 찢지 말고,

틀린 부분을 감쪽같이 가려서 써보세요.

독특한 재료가 아닌 라벨지, 스티커, 마스킹 테이프, 메모지 등

흔히 가지고 있는 재료를 활용할 거예요.

스티커로 틀린 글자 가리기

(한 두 글자)

한 두 글자 틀렸을 때 사용 가능한 스티커로 가리는 방법이에요.

1 3일 일기를 보면 Step이라고 쓰려다가 se라고 잘못 썼어요. se의 크기를 가릴 수 있는 스티커를 찾는데, 투명 스티커는 다 비치니까 투명하지 않은 스티커 중 찾아야 해요.

2 다행히 딱 맞는 사이즈가 있어요. 작은 동백꽃 스티커네요.

3 스티커로 가려주고 스티커 옆의 공간에는 반짝이펜으로 하트를 그렸어요. 글자 크기에 맞는 스티커를 찾다 보니 내용과 어울리지 않는 동백꽃을 붙였기 때문이죠. 옆에 하트를 그려줌으로써 '이 스티커는 일부러 의도해서 붙인 거야.'라는 느낌을 주기 위해 하트를 그린 거예요.

마스킹 테이프로 틀린 글자 가리기

이번엔 마스킹 테이프로 틀린 글자를 가릴 거예요.
정확히는 글자를 가리는 게 아니라 배경처럼 깔아주는 것이죠.

1 아무 생각 없이 쓰다가 '이건 아니다' 싶어서 다시 쓰기로 했어요. 스프링제본 다이어리라 찢어버리면 되지만 그냥 가려서 열심히 써보기로 했죠.

2 이 예쁜 스티커면 되겠다는 생각에 여러 개를 붙이려 했는데……

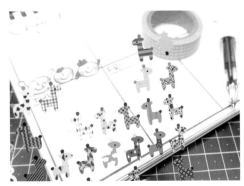

3 사이즈가 맞지 않아서 이 스티커로는 가릴 수가 없어요.

4 이럴 때는 마스킹 테이프를 스티커의 배경처럼 깔아주는 방법이 있어요.
그러나, 이런! 마스킹 테이프를 붙였는데 글씨가 다 비치네요. 그렇다면……

5 모조지 스티커의 쓸모 없는 여백을 활용할 수 있죠. 어차피 여백은 잘라 버리는 부분이니 가려줄 글자의 크기만큼 잘라주세요.

6 이렇게 모조지 스티커의 여백 부분을 활용해 글자를 가리고,

7 그 위에 아까 붙였던 마스킹 테이프를 붙였더니 글씨가 비치치 않죠. 자, 이제 처음 붙이고 싶었던 기린 스티커를 붙여주세요.

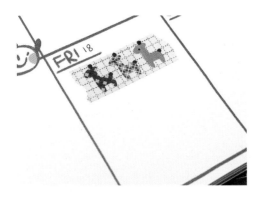

8 틀린 글자가 보이지 않으니 일부러 이렇게 꾸민 것 같죠? 이런 배경 역할을 할 수 있는 기본적인 마스킹 테이프는 여러 개 가지고 있으면 사용할 일이 많답니다.

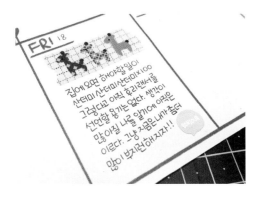

9 아래쪽에 오늘의 일기를 써주고, 맨 아래 살짝 남은 빈 공간에는 사이즈가 맞는 스티커를 붙여서 마무리했어요.
앞의 113쪽 '내용 쓰고 남은 여백 스티커로 채우기'에서 배운 방법이에요. 아주 간단하고 쉬운 방법이지만 꽤 자주 쓰이니 잘 알아두세요.

메모지 칸에 맞게 잘라 붙이기

이 방법은 다이어리를 보수할 때뿐만 아니라 평소에 써도 되는 방법이에요.

아마 다이어리 꾸미기에 관심 있는 분들은 '떡메'라고 한번쯤 들어봤을 텐데요.

'떡메'라고 부르는 떡메모지는 포스트잇과 다르게 접착력이 없는 메모지로 약 100장씩 엮여있고,

상단이나 좌측을 풀(본드)로 접착해 만든 메모지로 한 장씩 깔끔하게 뜯어져요.

굉장히 다양하고 많은 메모지들이 있는데

예쁜 메모지 찾아 구매하는 것도 쏠쏠한 재미랍니다.

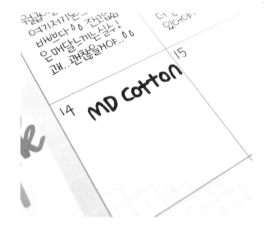

1 14일에 글자를 너무 오른쪽으로 치우쳐 써버려서 메모지로 가려줄 생각이에요.

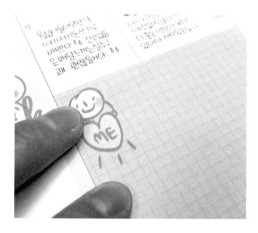

2 그림이 있는 떡메모지를 골랐고, 먼슬리 칸 안에 그림이 들어가나 맞추어봤더니 쏙 들어가네요. 먼슬리 칸의 크기만하게 메모지를 잘라줍니다.

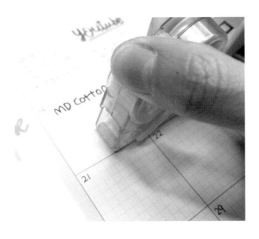

3 딱풀보다 편한 풀테이프를 발라주세요.

4 칸에 맞게 자른 메모지를 붙여주었어요. 칸이 조금 좁아졌지만 그림 옆에 내용을 쓸 거예요. 글자가 살짝 비치지만 비치는 글자 위에 다른 글자를 써주면 티가 잘 나지 않아요.

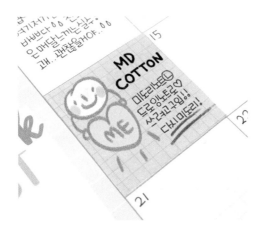

5 진한 MD COTTON 글자는 겔리롤 아쿠아립 펜으로 썼어요. 여기에서는 틀린 글자를 가리기 위한 방법으로 썼지만 평소에도 이 방법으로 꾸며보세요.

메모지 찢어 붙이기

마음에 드는 그림이나 글귀가 있는 메모지를 다꾸에 사용할 때 칸에 맞게 붙이는 방법도 있지만,
이번에는 메모지를 찢어 붙일 거예요.

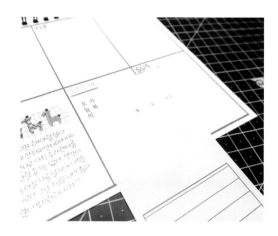

1 메모지의 '오늘의 기록' 부분만 사용하려고 해요. 저 부분만 네모로 오리는 것 보다 찢는 게 더 예쁠 것 같아서, 풀테이프를 이용해 한쪽만 붙여주고 아랫부분을 칸에 맞게 잘라줍니다.

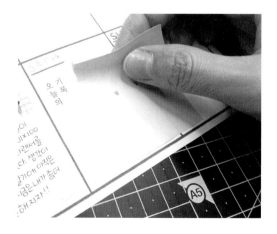

2 그리고 '오늘의 기록' 부분만 남기고 찢을 거예요.

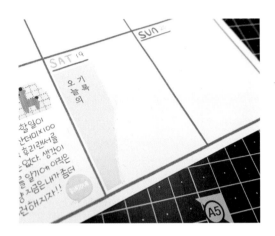

3 글자 아래는 빈 공간이니 아래쪽으로 여백이 좁아
지도록 자연스럽게 찢어주세요.

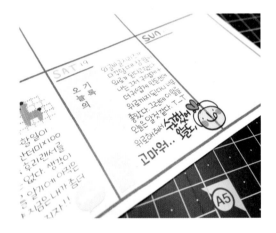

4 메모지를 스티커처럼 붙여서 다꾸를 완성했어요.
스티커가 없어도 메모지나 좋아하는 그림, 또는 사
진을 이렇게 붙여서 꾸며줄 수 있어요.

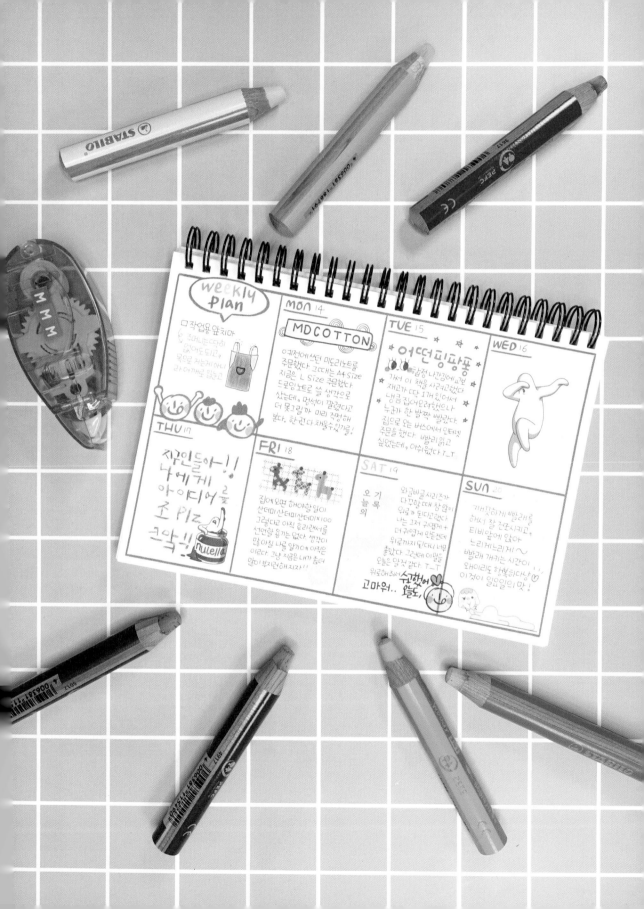

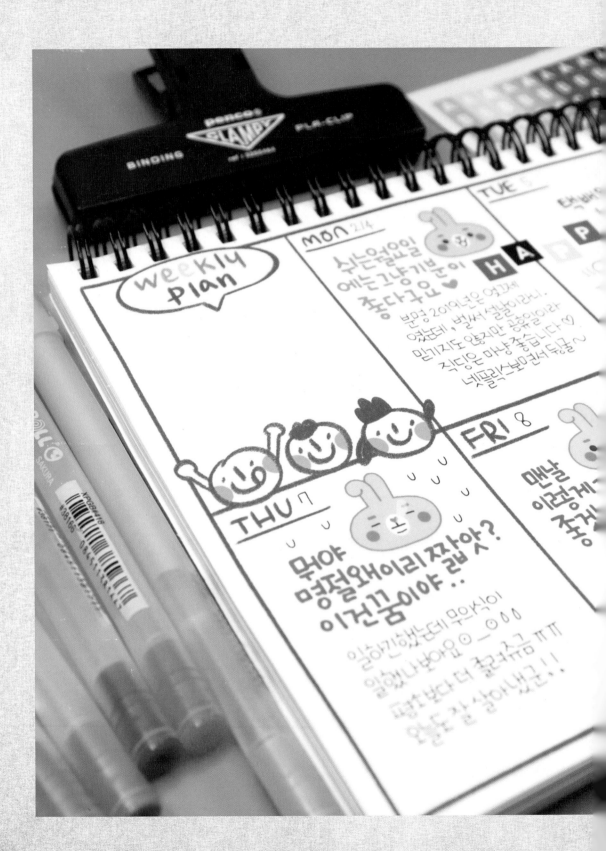

STEP 03

레벨 업!
고급
다이어리 꾸미기

High skills for decorating your diary

STEP 3에서는 지금까지 배운 모든 스킬을 이용하고, 새로운 노하우도 배우면서 고급 다이어리 꾸미기를 해볼 거예요. 다이어리의 맨 첫 장에 들어가는 '위시리스트 꾸미기'로 시작해서 캐릭터 스티커, 알파벳 스탬프, 네일 글리터 등 다양한 재료로 꾸미기를 배우고, 글씨를 귀엽게 쓰는 방법, 사진으로 프리노트 꾸미기 등의 고급 다꾸스킬도 배워 볼게요. 책을 다 본 후에는 혼자서도 잘하는 자신을 발견할 거예요!

다이어리 맨 첫 장,
위시리스트 꾸미기

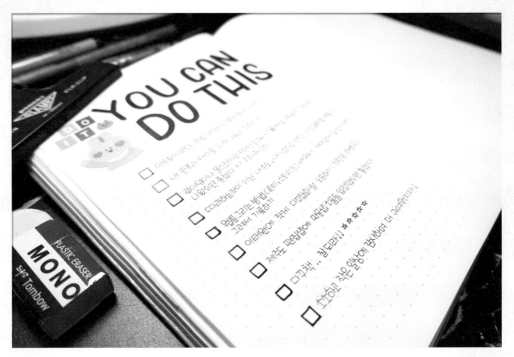

사용 도구 제노붓펜(대) | 스타일핏 0.28 |
로이텀 L 프리노트 Dot (A5)

저는 다이어리 맨 앞장에 위시리스트를 꼭 쓰고 있어요. 실현 가능한 일, 불가능한 것 같지만 해내고 싶은 일, 올 한 해 동안의 마음가짐 등 마음대로 이것저것 적어보세요. 이렇게 기록해 두면 그 꿈들을 생각하며 꿈을 닮아가고 있을 거예요. 그리고 1년이 끝날 때 다시 펼쳐보세요. 생각보다 많은 일을 해낸 것이 눈에 보여요. 지금 제가 다꾸 책을 쓸 수 있었던 이유도 2018년도 위시리스트에 '책을 출간하고 싶다.'라는 문구를 적었기 때문이 아닌가 싶어요. 참 신기하죠? 자, 그럼 지금부터 나의 소원을 이루어줄 위시리스트 꾸미기를 시작할게요.

1 제목 그대로 Wish List라고 쓰면 재미없어서 '난 이걸 할 거야!', '할 수 있어!'라는 구체적인 말을 주로 사용해요. 긍정적이고 간결한 YOU CAN DO THIS라고 썼어요.

2 글자 앞 여백은 스티커로 채웠어요. '스티커를 먼저 붙이고 글씨를 쓰면 안 되나요?'라고 묻는 분들이 있는데, 글씨가 주인공이기 때문에 글을 먼저 쓰고, 남은 공간에 맞춰 스티커나 그림을 그려주세요. 글자와 스티커, 또는 그림은 3:1 비율로 해주세요.

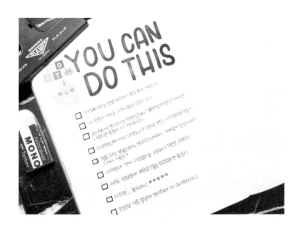

3 아래 남은 공간에 내가 이루고 싶은 일, 1년 동안의 마음 가짐, 터무니 없는 소원, 언젠가는 이루고 싶은 일 등 이것저것 마구 적어주세요. 올 한 해에 모두 이루겠다는 일들 보다는 추후 몇 년이 걸릴지 모르는 일도 적어보세요. 시간이 오래 걸릴 일이라면 매 년 위시리스트에 적어보세요. 정말 신기하게 이루어져 있을 테니까요.

타이틀 쓰기

위시리스트의 타이틀을 따라 써보세요.
큰 글씨를 쓰다가 작은 글씨 쓰는 건 쉽지만, 작은 글씨를 쓰다가 크게 쓰는 건 어려워요.
이런 글씨는 크게 써주세요.

YOU CAN DO THIS

YOU CAN DO THIS

WISH LIST WISH LIST

WISH LIST WISH LIST

색연필로
밤하늘 별 그리기

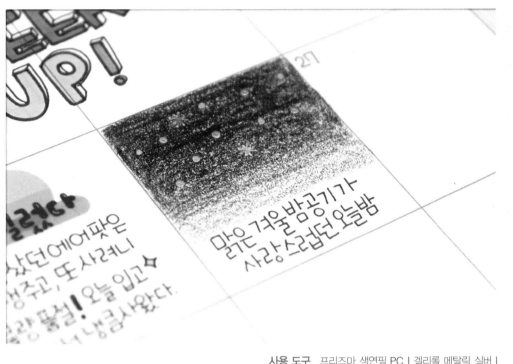

사용 도구 프리즈마 색연필 PC | 겔리롤 메탈릭 실버 |
겔리롤 실버 섀도우 | 시그노 화이트

이 방법은 주로 제가 먼슬리 칸을 채울 때 사용하는 방법이에요. 도구도 많이 필요 없고 간단하죠. 대신 면적을 많이 차지하기 때문에 글은 짧게 써야해요.

1 밤하늘을 표현할 거라 어두운 색연필을 준비했어요. 완전 검정색보다는 약간 회색 느낌이 더 예뻐요. 그래서 그레이 90%인 색연필을 준비했어요.

2 위쪽은 진하게, 점점 내려올수록 연하게 그라데이션 기법을 이용해 칠해주세요.

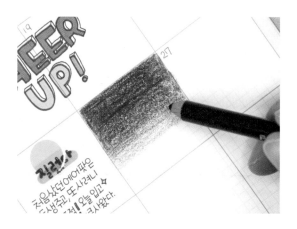

3 농도 조절이 어렵다면 일정한 농도로 연하게 전체적으로 칠한 후 윗부분만 덧칠해주세요.

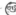

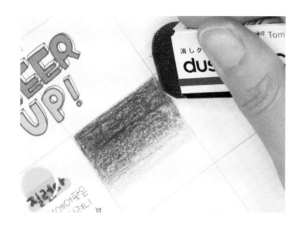

4 칸 밖으로 튀어나온 색연필은 지우개를 이용
해서 지울 수 있어요.

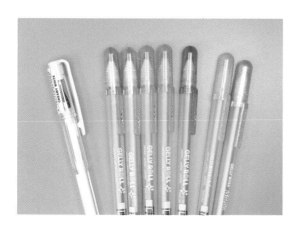

5 별을 그릴 때는 기본적으로 은색 반짝이펜을
사용하는 게 가장 예뻐요. 하지만 취향에 따
라 색깔 있는 반짝이펜이나 흰색펜을 사용해
도 좋아요.

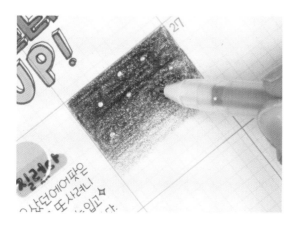

6 공간이 작기 때문에 정확한 별 모양 보다는 작
은 점을 콕콕 찍어주세요.

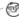

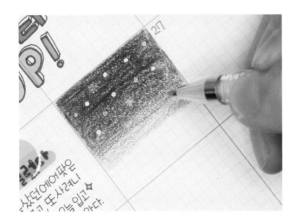

7 색깔펜과 흰색펜도 사용하면 어떤지 보여드리기 위해 사용해 봤어요. 흰색펜은 눈에 확 띄지 않기 때문에 ✱ 이런 별 모양으로 2~3개 정도 그려주세요.

8 그리고 남은 공간에 글씨를 써주면 간단하게 다꾸 완성!

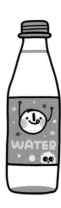

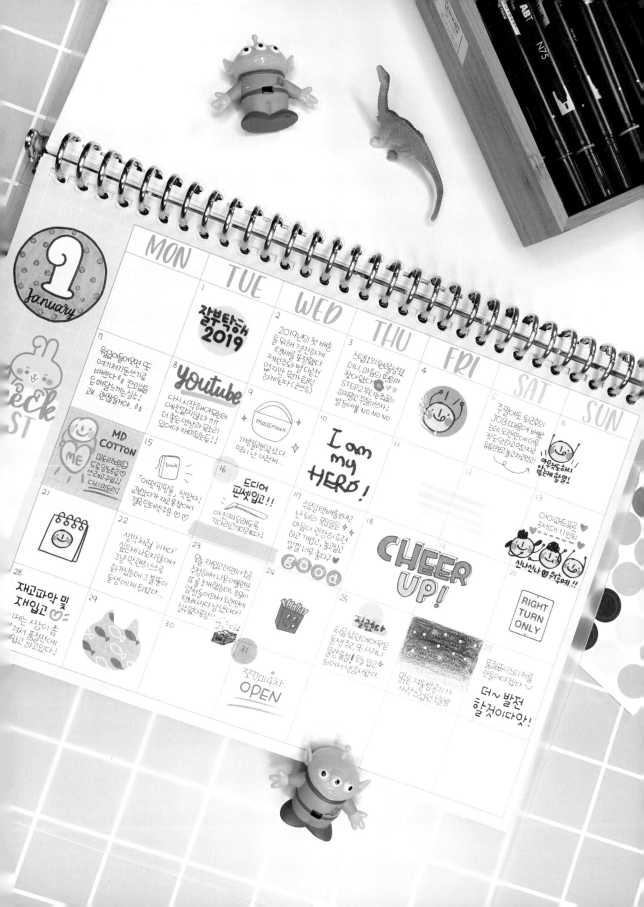

UNIT 03

캐릭터 스티커와
겔리롤펜으로 다꾸하기

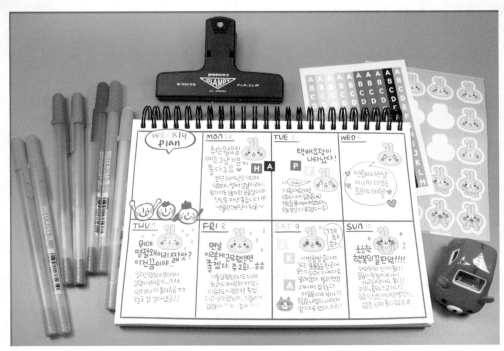

사용 도구 캐릭터 스티커 | 겔리롤 문라이트 |
스타일핏 0.28 (본문 글씨)

어떻게 꾸밀지 막막할 때 자주 사용하는 방법이에요.
간단한 재료로 스티커가 필요한데, 통일된 느낌을 줄
수 있는 스티커가 좋아요. 여러 가지 다른 느낌의 스티
커를 섞어 꾸미기도 하지만, 이번에 배워볼 방법은 통
일성이 있어야 더 예쁜 다꾸입니다.

1 우리가 메신저로 대화할 때 말 대신 이모티콘으로 표현하듯 이번 위클리에 이모티콘 대용으로 얼굴 표정 스티커를 사용할 거예요. 사진의 여러 스티커 중 하나를 골라 한 주의 일기를 쓸게요. 통일감을 주기 위해 표정만 있는 스티커를 골라봤어요.

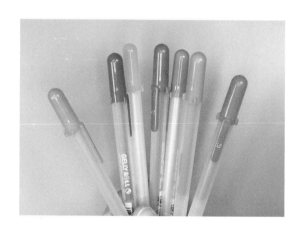

2 겔리롤 시리즈 중 딱 하나만 추천해 달라고 하면 저는 '문라이트'를 추천합니다. 하얀색 종이, 검은색 종이 모두에 정말 예쁘게 쓸 수 있거든요. 오늘 꾸미기의 대표적인 펜도 겔리롤 문라이트입니다.

3 위클리 칸을 보고 글씨를 쓰기 애매할 것 같은 위치에 스티커를 붙여주세요. 그날의 기분을 표현할 수 있는 스티커로 붙여주세요. 스티커 옆 공간에는 문라이트로 오늘 일기의 제목을 써주세요.

4 제목 하단에 양쪽 여백을 생각해가며 내용을 적어줍니다. 그리고 글씨로 채우기 애매한 공간에 작은 사이즈의 HAPPY 스티커로 여백을 채웠어요.

5 다음날인 5일 일기도 글씨 쓰기 애매한 곳에 스티커를 붙이고, 스티커 위쪽 공간에 젤리롤로 제목을 써주었어요.

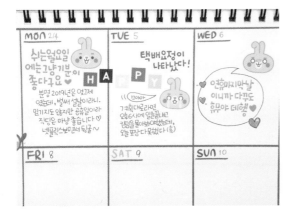

6 혹시 눈치 채셨나요? 제가 처음에 통일성을 주면서 꾸민다고 했는데, 제목을 젤리롤로 꾸미는 것뿐 아니라 스티커의 위치도 동일하게 붙여주고 있어요. 위, 아래 위치는 조금씩 달라졌지만 오른쪽 정렬로 붙이고 있어요.

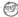

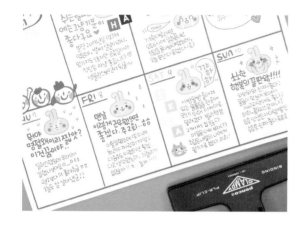

7 더 이해하기 쉽게 7일부터 10일까지는 거의 동일한 위치에 붙였어요. 겔리롤로 쓴 제목 위치도 비슷하지만 9일은 다른 위치에 제목을 썼어요. 이렇게 작은 것은 위치를 바꿔도 스티커들이 동일 위치에 붙어있어서 크게 이질감이 느껴지지 않아요.

8 캐릭터 스티커 주변에 STEP 1에서 배운 말풍선, 빗방울 등의 간단한 그림을 추가해 이모티콘 효과가 더 날 수 있게 할 수 있어요. 깔끔하고 귀엽게 꾸미고 싶을 땐 이 방법으로 다 꾸하세요.

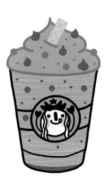

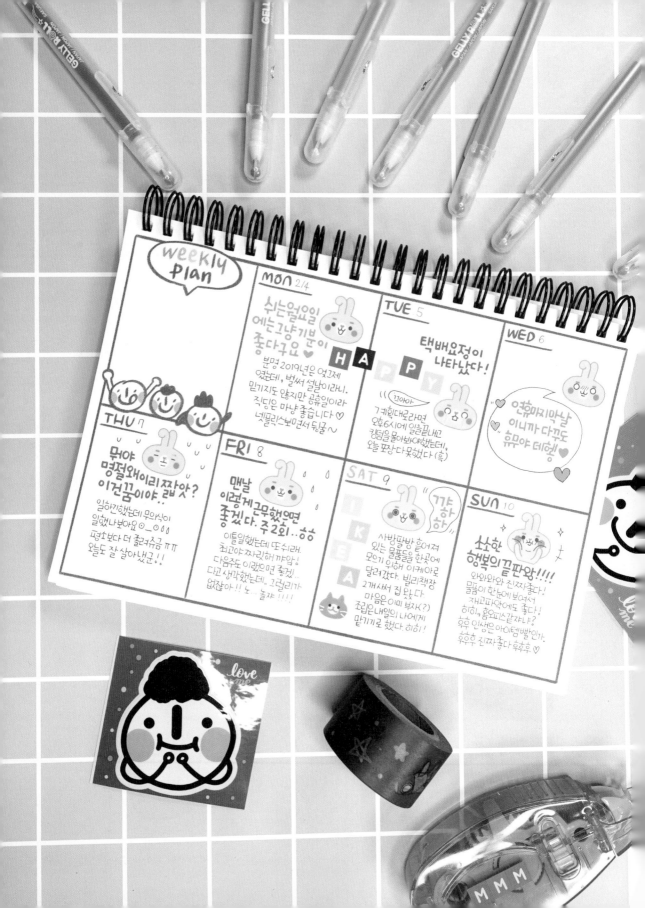

weekly plan

MON 2/4
쉬는얼요일에는그냥기분이 좋다구요 ♥
분명 2019년은 엊그제 였는데, 벌써 설날이라니. 믿기지도 않지만 공휴일이라 직딩은 마냥좋습니다 ♥ 넷플릭스보면서 뒹굴~

H A P P Y

TUE 5
택배요정이 나타났다!
((끄아아)) 꺄아 ♡
7ㄱ회픽대로라면 오후6시에 일로끝나고 킹텀을 몰아봐야겠었는데, 오늘 포장다못했다 (흑)

WED 6
연휴마지막날 이니까다꾸도 휴가 데헷 ♥

THU 7
뭐야 명절왜이리짧아? 이건꿈이야..
일하긴했는데 무의식이 일했나봐요 〇_〇〇〇 평소보다 더 졸려죽음 ㅠㅠ 오늘도 잘 살아냈군!!

FRI 8
맨날 이렇게그무했으면 좋겠다. 주2회..웅
이틀일했는데 또쉬라. 최고야 짜릿하게 까암. 다음주도 이랬으면 좋겠다고 생각했는데, 그럴리가 없잖아!! 노... 놀자 !!!!

SAT 9
((꺄앙하핫))
I K E A
사방팔방흩어져 있는 물품들을 한집에 모으기 위해 이케아로 달려갔다. 빌리책장 2개사서 집왔다. 마음은 이미 부자(?) 조립은 내일의 나에게 맡기기로 했다. 히히!

SUN 10
소소한 행복의끝판왕!!!!
와아아와 진짜좋다! 물품이 한눈에보여서 재고파악에도 좋다! 하하 음료지갖다? 유후 인생은 아이템뽑기인가. 유후 진짜좋다 유후후 ♥

UNIT 04

티켓, 영수증 모아 붙여 다꾸하기

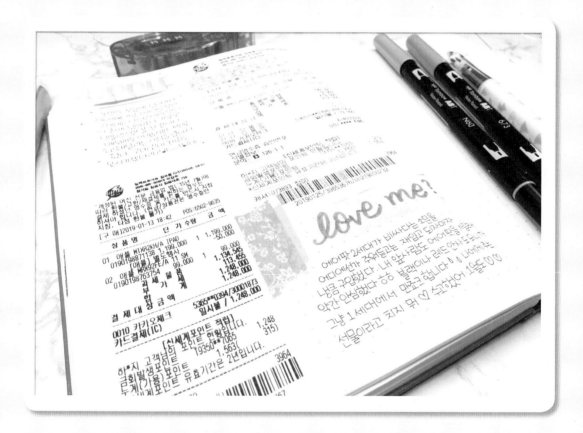

요즘에는 종이영수증은 잘 받지 않지만, 그래도 아직 아날로그 '감성' 찾으시는 분들은 꼬박꼬박 영수증을 모아 다이어리에 붙이곤 합니다. 저는 기억해 두어야 할 물건을 샀을 때는 영수증을 다이어리에 붙여두곤 해요. 예를 들어, 어느 매장에서 인테리어 소품(정리함)을 샀는데 다음에 살 때 모델명을 잊지 않기 위해 제품명이 기재된 영수증을 모아 붙이곤 하죠. 그리고 해외여행을 다녀왔을 때는 영수증이 있어야 몇 일에 무얼 했는지 기억하기 쉬워요.

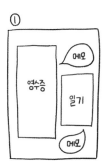
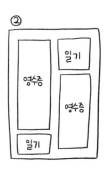
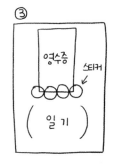

영수증을 붙이면 일기 쓸 공간이 많지 않기 때문에 끼워 맞추는 배열을 자주 쓰곤 해요. 이 방법이 꼭 정답은 아니니까 참고로만 봐주세요.

+ 영수증에 마스킹 테이프 붙이기

가장 간단하고 제일 자주 쓰는 방법이에요. 영수증을 풀테이프를 이용해서 깔끔하고 간단하게 붙여주세요.

1 영수증 전체를 붙여도 되고, 아래 불필요한 부분은 찢어도 됩니다. 모든 정보를 보관하고 싶다면 긴 영수증은 아랫부분을 접어서 붙여주세요.

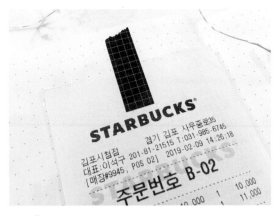

2 영수증을 붙이고 마스킹 테이프를 붙일 때는 그리드가 들어간 마테를 자주 활용해요. 마테 하나만 붙이고 별 다른 꾸밈 없어도 깔끔하고 예쁘거든요. 마테는 가로로 붙여도 되지만 '무심하게 붙여준 느낌'을 내기 위해 세로로 붙이기도 해요.

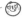

+ 두 장의 영수증 어긋나게 붙이기

하나의 일기에 두 장의 영수증을 붙일 때는, 첫 번째 사진처럼 나란히 붙이는 것 보다 두 번째 사진처럼 어긋나게 붙여서 글을 쓸 수 있도록 작은 공간을 만들어요.

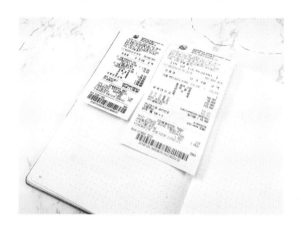

1 일기가 길 때는 한 면에 한 장씩 붙이지만 짧막한 일기를 쓸 때는 이렇게 붙이는 것도 방법이에요.

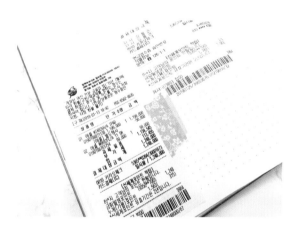

2 이렇게 아래 위로 어긋나게 붙이고 가운데를 마테로 붙여주세요. 그리고 타이틀을 쓸 때 사인펜이나 볼펜은 마테의 색깔과 맞춰서 써주는 게 좋아요.

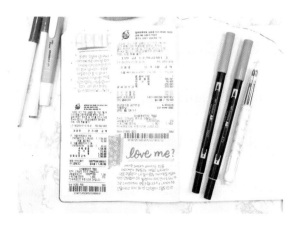

3 보라색 마스킹 테이프를 붙였으니 보라색 사인펜과 붓펜으로 타이틀을 쓰고, 짤막하게 일기를 썼어요.

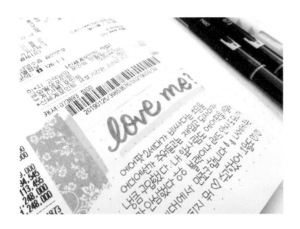

4 영수증을 이용한 다꾸의 장점은 며칠이 지난 후에 일기를 써도 영수증을 보면 그 날의 기억이 떠오른다는 점이죠.

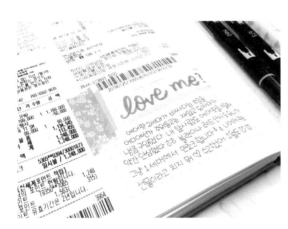

5 가끔 바빠서 일기를 못 쓴 날에는 이렇게 영수증을 보거나 핸드폰으로 전송되는 결제내역, 메신저로 자주 대화를 나눈 사람과의 대화내역을 보면 그 날의 기억을 찾을 수 있어요.

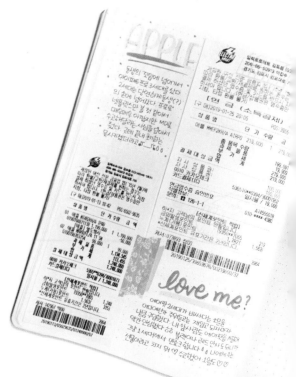

+ 오래된 흐릿한 영수증은 그림으로!

영수증은 시간이 지나면 잉크가 날아가 지워지곤 해요. 그래서 아주 오래 전에 붙인 영수증은 그냥 하얀 종이가 되어버리거나 글씨를 알아 볼 수 없기도 하죠. 그럴 때는 영수증을 붙이는 대신 그리는 방법을 이용해요.

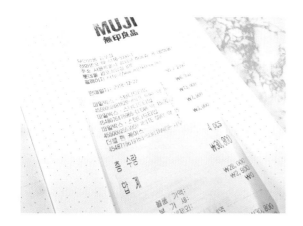

1 어떤 사이즈의 파일 박스를 샀는지 기억해야 하는데, 영수증이 점점 지워지고 있어요. 그래서 이 영수증을 다이어리에 그릴 거예요.

2 영수증을 그릴 때는 필요 없는 부분은 생략해도 되지만 너무 생략하면 영수증 같지 않아 보일 수 있으니 적당히 따라 그려주세요.

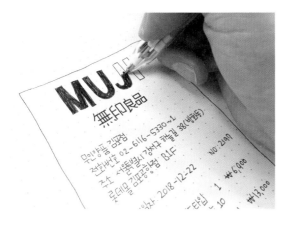

3 저는 이번 영수증에서 홈페이지 주소와 상품 번호를 생략하고 그렸어요. 그리고, 그림을 아주 반듯하게 그리지 않아도 돼요. 영수증을 손으로 그리는 매력은 선과 그림이 삐뚤삐뚤하다는 것에 있거든요.

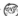

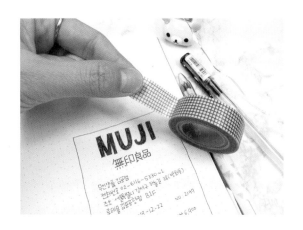

4 이번에도 마스킹 테이프를 이용해 실제 영수증을 노트에 붙인 것 같이 해줄 거예요.

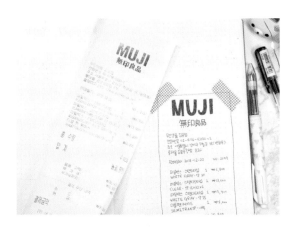

5 자, 비교해보면 잉크가 날아가 알아볼 수 없는 영수증 보다 삐뚤삐뚤 하게 손으로 그린 영수증이 훨씬 예쁘죠?

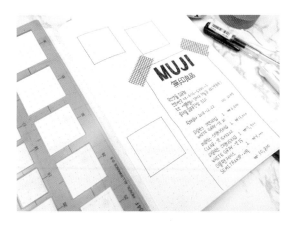

6 그 후 빈 여백에 네모칸을 그려서 짧은 일기를 쓰려고 해요. 네모칸은 모양자로 간편하게 슥슥 그려주세요.

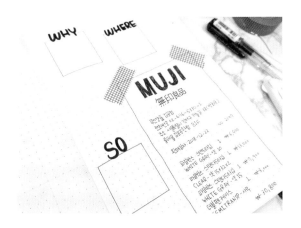

7 칸 위에 파일박스를 왜 샀고, 어디에 두었고, 그래서 어떻게 정리됐는지 분류해서 적으려고 칸을 여러 개 그렸어요. 저는 글을 쓸 때 좀 두서없이 쓰는 편이라 가끔 이렇게 6하원칙을 적용해서 짧게 글을 쓰는 것도 재미있어요. 다꾸 하는 시간은 즐거워야 하니까요!

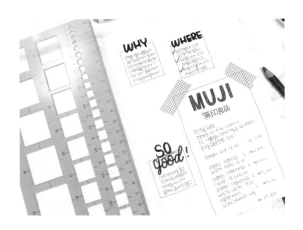

8 칸이나 원을 그릴 때 편하려고 모양자를 모양별로 구입했어요. 네모칸에 그림자를 더해주거나 입체 네모로 그려도 좋아요. 입체 그리는 방법은 66쪽의 입체 글자 편을 참고하세요.

 다이어리에 적용한 모습

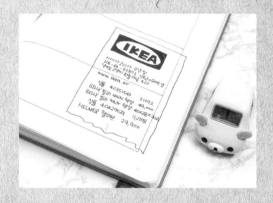

영수증을 따라 그리는 게 처음엔 귀찮을 수 있지만 생각 없이 무언가 끄적거리고 싶은 날에 참 괜찮은 그리기인 것 같아요.

삐뚤삐뚤한 선이 굉장히 매력 있는 그림이 될 거예요.

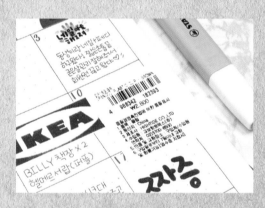

영수증을 붙이기 애매한 경우에는 제품에 붙어있는 품질표시 스티커를 붙이기도 해요.

이 스티커는 시간이 지나도 잉크가 날아가지 않고, 대부분 작은 사이즈라 먼슬리에 붙이기도 좋은 크기거든요.

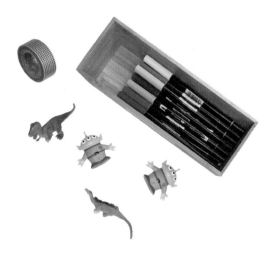

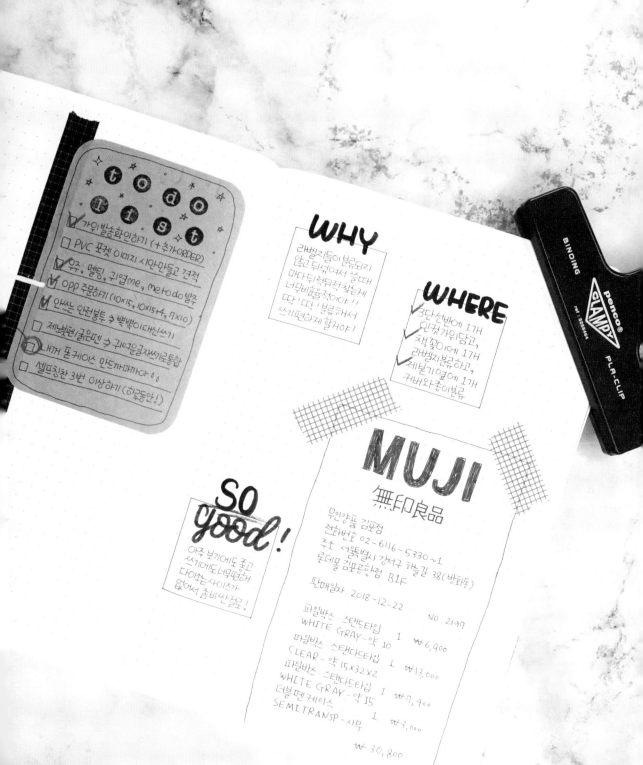

t o d o l i s t

- ☑ 가위 발송확인하기 (+ 추가 ORDER)
- ☐ PVC 포켓 이미지 <1안 만들고 견적
- ☑ 유츠, 메틸, 기업me, me to do 발주
- ☑ OPP 주문하기 (10x15, 10x15+4, 7x10)
- ☑ 안쓰는 안전봉투 → 빽빽이 대신 쓰기
- ☐ 제본펜 (굵은펜) → 귀여운 글자 쓰기로 통일
- ◯ 내가 폰케이스 만드나까 마카오 ㅇㅇ
- ☐ 셀프칭찬 3번 이상하기 (하루동안!)

WHY

라벨지들이 분리되지
않고 뒤섞여서 쓸때
마다 뒤적뒤적 찾는게
너무 비효율적이야!!
따! 따! 분류해서
쓰기 편하게 할거야!

WHERE

- ☑ 3단선반에 1개
 인켓가위 담고,
- ☑ 책꽂이에 1개
 라벨지 분류하고,
- ☑ 제본기 옆에 1개
 커버와 종이 분류

MUJI
無印良品

무인양품 김포점
전화번호 02-6116-5330~1
주소 서울특별시 강서구 하늘길 38 (방화동)
롯데몰 김포공항점 B1F

판매일자 2018-12-22 NO. 2197

파일박스 · 스탠다드타입 1 ₩6,900
WHITE GRAY - 약 10
파일박스 · 스탠다드타입 1 ₩13,000
CLEAR - 약 15x32x2
파일박스 · 스탠다드타입 1 ₩7,900
WHITE GRAY - 약 15
더블펜 케이스 1 ₩3,000
SEMI TRANSP - 사무

 ₩30,800

SO good!

아주 보기에도 좋고
쓰기에도 너무편하
다이소 사이즈가
없어서 좀비싼걸모!

알파벳 스탬프로
To Do List 만들기

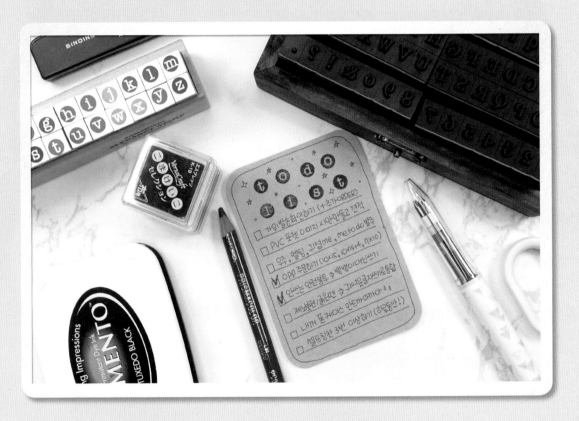

요즘은 문구 브랜드나 소규모로 판매하는 작가님들의 To Do List가 많이 있죠. 예쁜 메모지를 구매해서 다이어리에 붙이는 것도 좋은 방법이지만, 저는 가끔 제가 직접 종이를 잘라 귀여운 To Do List를 만들곤 해요. 예쁘게 디자인되어 나오는 것보다 좀 부족할 수 있지만, 직접 만든 것들을 조금씩 붙이다 보면 다이어리에 더 애착이 가죠. 종이 재질도 내 마음대로 선택해서 꾸밀 수 있는 장점이 있어요. 저는 주로 크라프트지에 알파벳 스탬프를 찍어서 직접 만들어 씁니다.

 알파벳 스탬프 소개

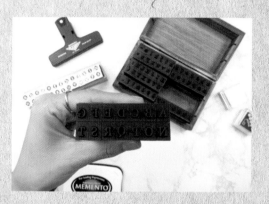

알파벳 대문자와 소문자 스탬프는 다양한 곳에 유용하게 쓸 수 있어요. 대문자 스탬프는 고풍스러운 나무상자에 들어있어서 다이어리 사진 촬영할 때 소품으로 쓰이기도 해요. 그리고 자꾸 쓰다 보면 잉크도 묻고, 손 때도 타서 더 앤틱하고 빈티지스러운 스탬프와 케이스가 될 것 같아요.

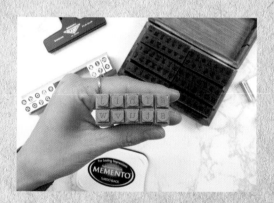

소문자 스탬프는 동그란 원 안에 글자가 새겨져 있어요. 귀여운 느낌이 물씬 나는 스탬프라서 자주 애용합니다. 물론 사진 찍을 때 소품으로도 최고죠!

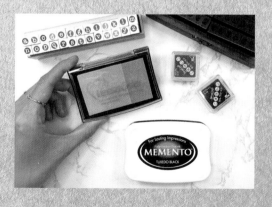

제가 가장 많이 쓰는 잉크는 다이 잉크의 한 종류인 MEMENTO Tuxedo Black입니다. 이 잉크는 스탬핑 후에 빠르게 건조되어서 좋아요.
스탬핑을 자주 하지 않는다면 기본적인 블랙과 좋아하는 색상의 작은 스탬프 몇 개만 있어도 충분해요.

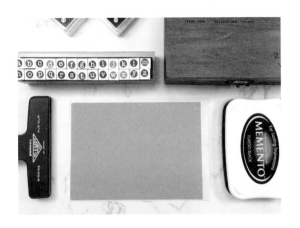

1 다이어리에 깔끔하게 붙일 수 있게 크라프트 라벨지를 준비했어요. 일반 크라프트지는 두껍고 풀로 붙여야 하기 때문에 라벨지로 모서리까지 꼼꼼하게 붙이는 게 깔끔해요.

2 직접 To Do List를 만드는 장점 중 하나는 '내가 원하는 크기'로 메모지를 만들 수 있다는 점이에요. 기록의 양에 따라 자유롭게 원하는 크기로 잘라주세요.

3 이건 '코너 컷팅기'라는 도구입니다. 약 10년 전에 샀는데 아직도 잘 쓰고 있어요. 코너를 깔끔하게 라운딩 처리할 때 정말 좋은 도구입니다.

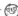

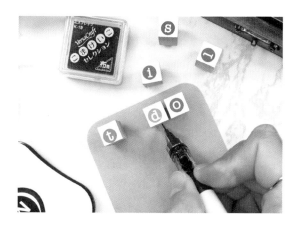

4 잉크를 묻히지 않은 스탬프를 종이에 올려서 위치를 잡고 연필로 살짝 표시해주세요. 표시 하지 않고 찍으면 정렬되지 않고 한 쪽으로 치 우칠 가능성이 매우 크므로 표시 후에 스탬핑 해주세요.

5 한 글자씩 정성스럽게 콩콩 찍어 주세요.

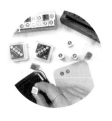

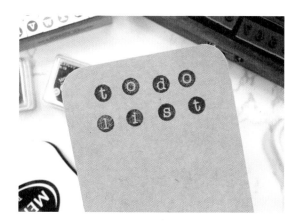

6 짜잔!
to do list를 모두 소문자로 다 찍었어요.

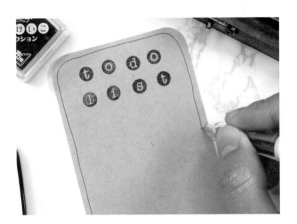

7 두껍지 않은 볼펜으로 외곽을 따라서 테두리를 그려주세요. 테두리가 너무 두꺼우면 답답해 보일 수 있으니 얇은 볼펜으로 테두리를 그려줍니다.

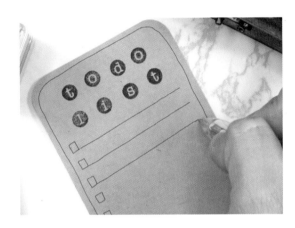

8 테두리까지 그렸다면 체크 칸과 줄을 그어서 To Do List를 완성해주세요. 자를 대고 그려도 좋지만 손글씨 느낌이 물씬 나도록 자를 대지 않고 그렸어요.

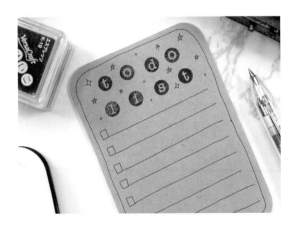

9 STEP 1에서 배운 '간단한 그림'을 이용해 글씨 주변을 꾸몄어요. 간단한 그림은 어디에 써도 잘 어울리죠.
To Do List가 완성되었으니 할 일을 기록해 보아요.

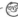

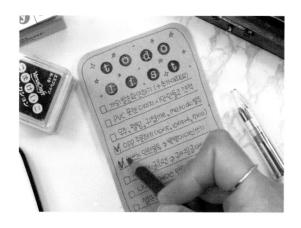

10 할 일을 체크할 때는 '색연필'을 추천해요. 크라프트지에는 스탬프와 색연필이 매우 잘 어울리거든요.

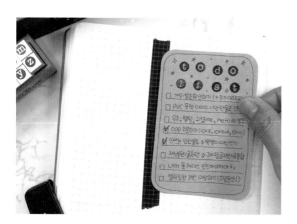

11 다이어리에 붙일 때는 마스킹 테이프로 레이어드 한 후에 붙여도 예뻐요.

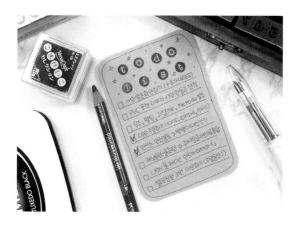

12 오늘도 이렇게 나의 손 때 묻은 흔적이 다이어리에 추가되었네요.

UNIT 06

사진으로
프리노트 꾸미기

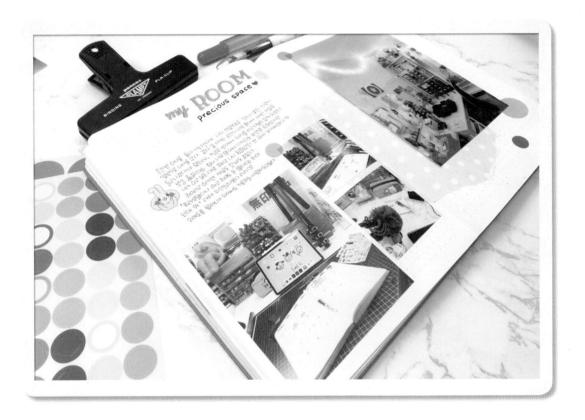

여행에서 찍은 사진, 또는 오늘의 감정이나 지금 행복한 이 순간을 기록하고 싶어 사진과 함께 남겨서 다이어리에 쓰는 경우도 있죠?

저는 새로 꾸민 방에 식물과 앵두 조명을 달고 나서 그 순간이 너무 예뻐 보였어요. 그리고 제가 책상에 앉아 이것저것 끄적거리는 순간이 가장 행복해요.

이 행복감을 다이어리에 옮겨 담고 싶어서 사진을 출력해 다꾸를 해볼게요.

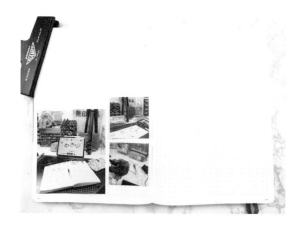

1 사진을 이용해 다이어리를 꾸밀 때 가장 흔하
게 쓰는 구도입니다.
지금은 큰 사진 하나와 작은 사진 두 개가 있
어서 약간 어긋나게 붙였지만 큰 사진 하나라
면 위나 아래쪽에 붙이면 돼요.

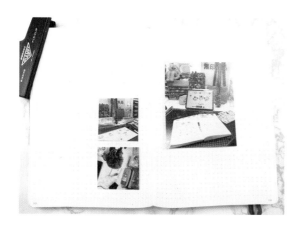

2 너무 빽빽해 보이는 게 싫다면 이렇게 사진을
나누어 붙이는 방법도 있어요. 스티커나 여러
색깔을 이용해서 많은 꾸밈을 하고 싶을 때 이
런 구도도 좋아요.

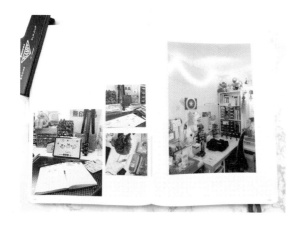

3 붙일 사진이 많을 때는 한 면을 골고루 나누어
붙이는 것도 좋은 방법이에요.
사진만 붙이기 심심하니까 사진 뒤에 사진과
어울리는 배경지를 찢어서 붙일 거예요.

4 손으로 자연스럽게 배경지를 찢은 후 원하는 곳에 붙여주세요. 풀테이프를 이용하면 편하고 깔끔하게 붙일 수 있어요.

 배경지 울지 않게 붙이기

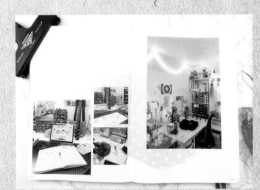

노트가 접히는 부분에 맞춰 종이를 미리 접지 않으면 다이어리를 덮었을 때 종이가 우는 경우가 있어요.

그러니 반드시 노트 접히는 부분에 맞게 종이를 접어서 자국을 낸 뒤 배경지를 붙여주세요.

5 알파벳 스탬프를 이용해 모서리를 꾸며줄 거 예요. 제목을 적당한 크기로 쓰기 위해서 모 서리에 스탬핑을 하는 기죠. 공간이 너무 크 면 그 공간만큼 제목의 크기가 커지므로 스탬 핑을 해서 공간을 줄여주는 거예요.

6 이렇게 알파벳 스탬프는 어디든 잘 어울리는 아이템입니다. 모서리에 LOVE LIKE LIFE를 콩콩 찍어서 공간을 채워주었어요.

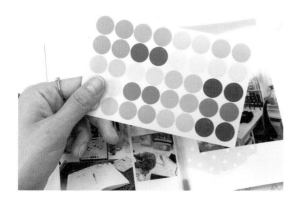

7 다음은 무지 원형 스티커를 이용해 군데군데 포인트를 줍니다.

8 타이틀 글씨는 겔리롤 문라이트로 써주고, 스타일핏 0.28 블랙으로 테두리를 따라 그렸어요. 겔리롤로 두껍게 글씨를 쓰고 검은색 테두리를 그려주는 것도 잘 어울리는 꾸미기에요. 남은 공간에 일기를 써주면 오늘의 다꾸도 완성!

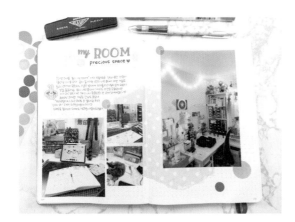

9 별 다른 그리기 없이 사진과 스탬프를 이용해 간단하게 포토다이어리를 만들었어요. 앞서 설명한 다양한 구도로 배치하면 다른 느낌으로도 꾸밀 수 있어요.

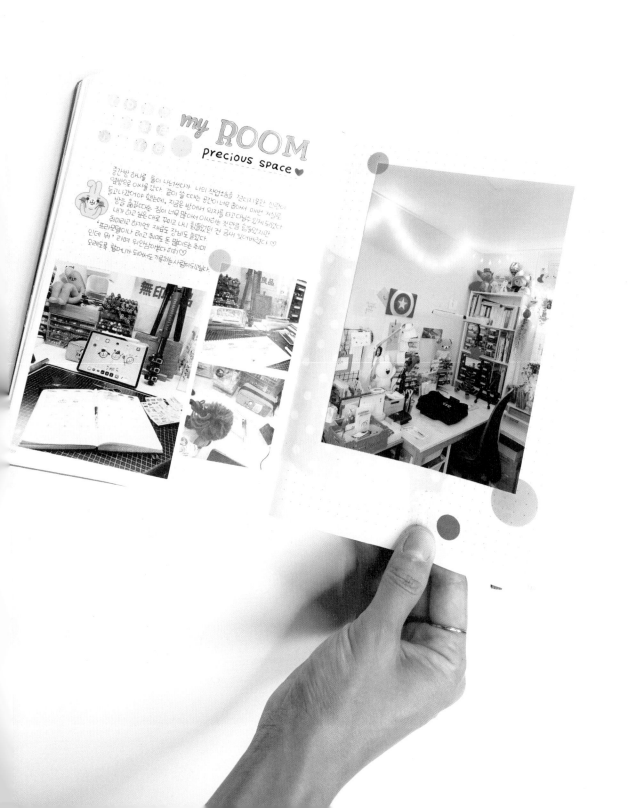

my ROOM
precious space ♥

UNIT 07

네일 글리터로 다꾸하기

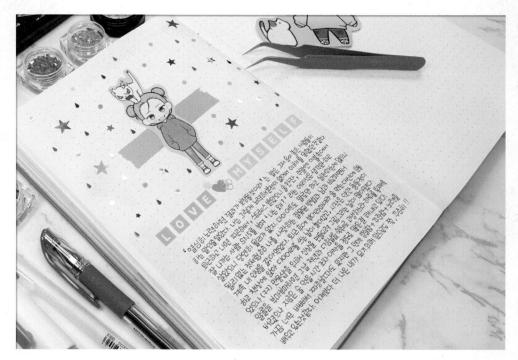

사용 도구 네일 글리터 | 글루펜 | 정밀 핀셋 | 마스킹 테이프 |
알파벳 스티커 | 시그노 0.38 브라운

네일아트에 사용되는 네일 글리터를 이용해 다이어리를 꾸며볼게요. 입체감 있는 재료는 다음 장을 쓸 때 볼록 튀어나와서 다꾸엔 잘 쓰지 않고, 편지지나 카드 꾸미기에 주로 사용해요. 다이어리에는 글리터 같이 납작한 것들을 주로 사용하죠.
굳이 스티커 대신 네일 글리터를 사용하는 이유는 스티커가 표현하지 못하는 블링블링함이 있기 때문입니다.

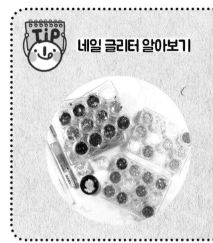

TiP

네일 글리터 알아보기

저는 제일 많이 쓰이는 기본적인 도형은 색깔 별로 있고, 이외의 다른 모양은 낱개로 구입해서 조금씩 모아두는 편이에요.
다꾸에 쓰는 양은 한정되어 있으니 굳이 너무 많이 가지고 있을 필요는 없어요.

1 노트 1/3 지점에 마스킹 테이프를 붙어서 그림의 배경으로 쓸 거예요.

2 지인이 제 모습이 이렇다며 어플로 저를 캐릭터화 해서 보내준 그림을 오려 붙었어요.

3 글루펜으로 글리터를 붙일 자리에 점을 콕콕 찍어주세요. 글루펜이 순식간에 마르는 게 아니라서 점을 찍어두고 그 자리마다 글리터를 붙일 수 있어요.

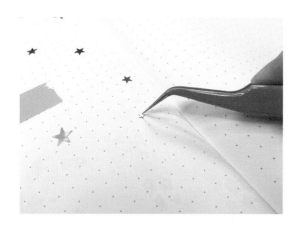

4 이런 정교한 작업은 정밀 핀셋을 이용하면 편해요. 정밀 핀셋은 네일아트나 속눈썹 연장, 프라모델 조립에 많이 쓴다고 생각했는데, 다이어리 꾸미기에서 스티커를 붙일 때도 매우 유용해요.

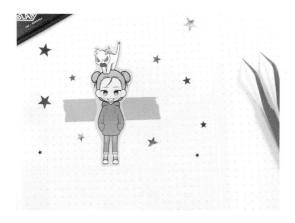

5 이 정도로는 블링블링함이 약간 부족하니까 마구마구 붙여줍니다.

글루펜 대신 아쿠아립 펜을 사용해도 되나요?

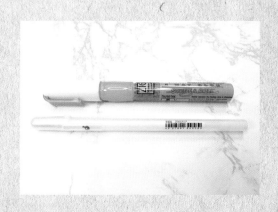

글리터를 붙일 때는 글루펜을 사용하세요. 글루펜은 호일캘리나 카드메이킹 할 때도 쓰이는 펜 모양의 풀입니다.
접착력이 있어서 글리터를 붙일 수 있지만, 아쿠아립펜은 접착력이 없어서 글리터가 붙지 않아요.
대신 아쿠아립펜은 글리터나 글씨 위에 올려서 입체적인 느낌을 줄 때 사용할 수 있어요.

글루펜은 풀이 마르기 전에 아주 연한 푸른색을 띠어서 풀이 발린 위치를 파악할 수 있어요.

마르면서 점점 투명해져요. 연한 푸른색이 사라졌다고 접착력도 없어지는 건 아니에요.
용도에 따라 글루펜의 굵기를 선택할 수 있는데, 여기 제가 사용한 것은 10M 사이즈에요.
글리터를 붙일 때는 글루펜의 양은 아주 조금만 콕 찍어서 사용해 주세요. 너무 많이 쓰면 글리터 밖으로 튀어나온 풀 때문에 노트를 덮으면 종이가 붙어버릴 수 있어요.

6 하늘에서 글리터가 내리는 것처럼 많이 붙여 주었어요.

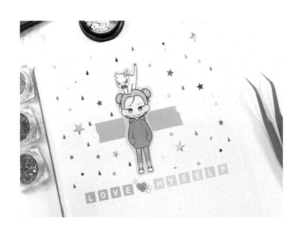

7 그림 아래 글을 쓰기 전에 알파벳 스티커로 타이틀을 써주었어요. 저는 알파벳 스티커를 썼지만 알파벳 스탬프로 찍어도 좋아요.

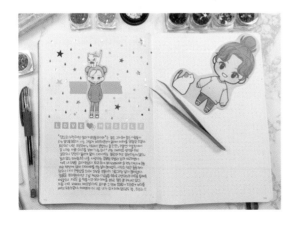

8 여기에서는 프리노트를 꾸미는데 썼지만, 먼슬리나 위클리 곳곳에 포인트를 줄 때도 글리터를 써보세요. 스티커와는 다른 느낌이 날 거예요.

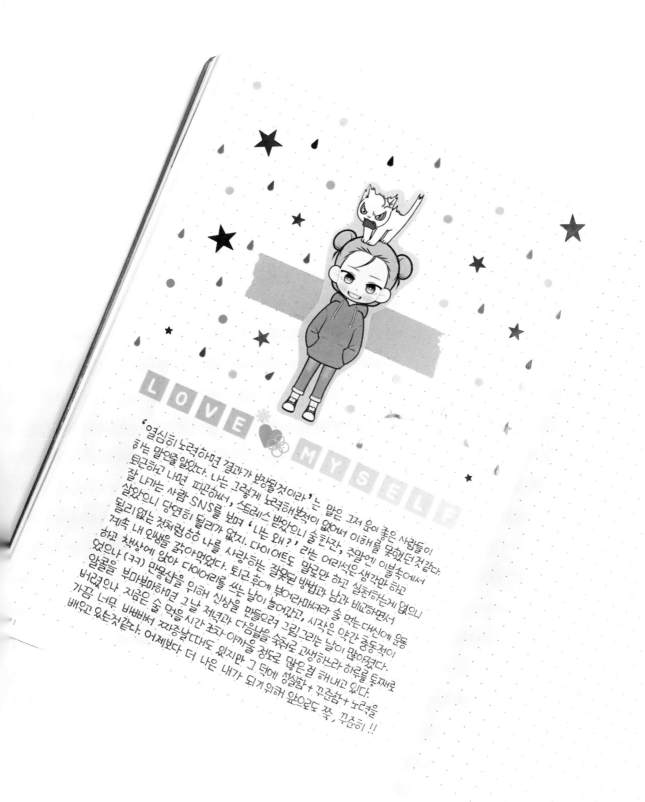

LOVE ♥ MYSELF

'열심히 노력하면 결과가 보장될것이라'는 말은 그저 운이 좋은 사람들이 하는 말인줄 알았다. 나는 그렇게 노력해본적이 없어서 이해를 못했던것 같다. 퇴근하고 나면 피곤해서, 스트레스 받았으니 술한잔, 주말엔 이불속에서 잘 나가는 사람 SNS를 보며 '나는 왜?' 라는 어리석은 생각만 하고 살았으니 당연히 달라질리가 없지. 다이어트도 말로만 하고 실천하는게 없던 될리 없는 것처럼 나를 사랑하는 방법과 남과 비교하면서 나의 계속 내 인생을 갉아먹었다. 퇴근후에 뷰러미께바라라 술 먹는대신에 운동 하고 책상에 앉아 다이어리를 쓴 날이 늘어갔고, 시작은 야간 충동적이 었으나 (ㅋㅋ) 만족감을 위해 신상을 만들어갔고, 그림 그리는 날이 많아졌다. 알콜을 부마부마하며 그날 저녁과 다음날을 숙취로 고생하느라 하루를 통째로 버렸으나 지금은 술 먹을시간 초차 아까울 정도로 많은걸 해내고 있다. 가끔 너무 바빠서 짜증날때에도 있지만 그 덕에 성실함 + 꾸준함 + 노력을 배우고 오는것같다. 어제보다 더 나은 내가 되기위해 앞으로도 쭉, 꾸준히 !!

UNIT
08

페이지 컬러
통일하기

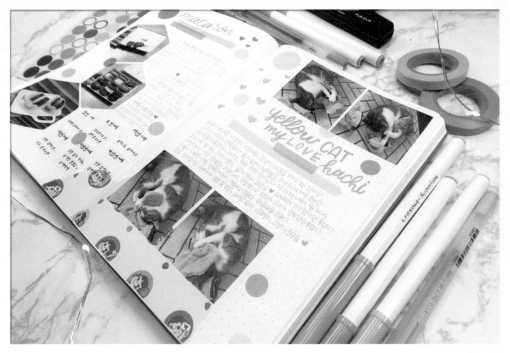

사용 도구 마스킹 테이프 | 크레욜라 수퍼팁 | 랩핑지 | 무지원형 스티커 |
겔리롤 파인 | 스타일핏 0.28

STEP 1에서 '재료를 통일해서 꾸미기(마카&색연필)'
을 배웠죠? 이번에는 재료가 아닌 색깔을 통일 해서
꾸밀 거예요. 꾸미기의 완성도를 높이기 위해 색깔이
통일된 사진을 준비했어요. 왼쪽에는 초록색, 오른쪽
은 노란색으로 꾸밀 거예요

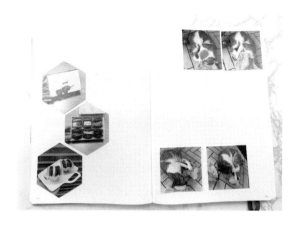

1 사진을 붙이기 전에 이리저리 배치해 보고 가장 맘에 드는 곳에 붙일 거예요.
왼쪽은 사진이 3장이라서 세로로 붙였고, 오른쪽은 4장이라 위아래로 배치해서 붙였어요.

2 밋밋함을 덜어주고자 배경지를 붙일 예정인데, 양쪽 모두에 배경지를 붙이면 너무 조잡해 보일 수 있으니 한 쪽에만 배경지를 붙여주세요. 저는 노란색 쪽을 선택했어요.

3 꾸미기는 주로 위쪽으로 치우치니까 아래쪽에 손으로 찢은 배경을 붙여주세요. 노란색으로 꾸밀 오른쪽에 딱 맞추어 붙이지 말고, 왼쪽에 살짝 걸치게 붙여주세요.

4 그리고 또 등장한 무지원형 스티커로 곳곳을 채워줄 거예요.

5 사진의 모서리나 글씨를 쓸 수 없는 공간에 무지원형 스티커를 주로 붙여줍니다.

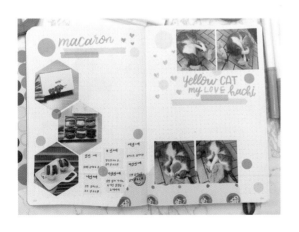

6 크레욜라 수퍼팁 펜으로 왼쪽에는 초록색으로, 오른쪽엔 노란색으로 제목을 써주었어요. 크레욜라 수퍼팁은 100가지 색상이 해외배송료 포함 약 3만 원 후반에 구매할 수 있어요. 하지만 가지고 있는 일반 사인펜으로도 충분히 가능해요.

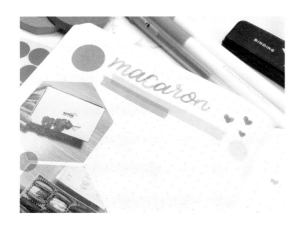

7 타이틀 아래는 비슷한 두 가지 색상을 레이어
드해서 마스킹 테이프를 붙였어요.

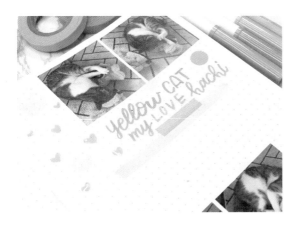

8 노란색도 마찬가지로 노란색 마테와 제목에
있는 핑크색을 레이어드 했어요. 이렇게 하면
마테로 제목과 본문 쓰는 칸을 자연스럽게 나
누어 줄 수 있죠.

9 다이어리의 내용도 같은 색으로 써주세요. 그
리고 중간에 강조할 단어는 좀 더 진한색으로
쓰면, 내용이 강조되기도 하고 밋밋하지 않은
꾸미기가 됩니다.

 사진 인쇄하기

요즘은 프린터가 좋아져서 다이어리에
붙이는 사진의 크기를 작게 줄여 라벨지
에 뽑아 쓰고 있어요.

일반 A4용지에 인쇄하는 것 보다 A4
라벨지에 뽑아서 사진만 오려 쓰세요.
라벨지는 모든 면이 스티커라서 다이어
리에 깔끔하게 붙일 수 있어요.

육각형의 사진이나 크기를 다양하게 인쇄한 사진들은
핸드폰 PicsArt 어플로 콜라주 편집을 한 후에 컴퓨터
로 전송해서 인쇄했어요.

포토샵이 없어도 어플로 수정해서 간단히 인쇄할 수
있어 좋아요.

사진과 마테로
위클리 만들기

사진과 마스킹 테이프를 이용해서 위클리를 꾸며보아
요. 제 생각에 이 구도는 가장 기본적인 구도라고 생각
해요. 이 구도에서 조금씩 변화를 주면서 너무 통일성
이 어긋나지 않게 꾸미면 얼마든 다른 꾸미기도 가능
해요.

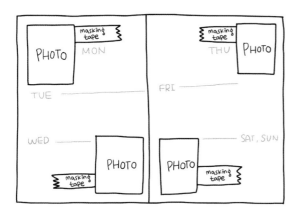

1 사진은 이렇게 배치할 예정입니다. 오늘은 이렇게, 다음은 사진의 위치를 반대로 바꾸어 보고, 또 다음에는 마스킹 테이프를 사진의 윗부분이 아닌 아래에 붙이거나 기본 틀에서 위치만 바꿔도 다른 꾸미기가 될 수 있어요.

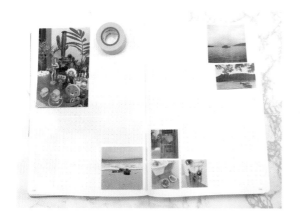

2 위에서 그림으로 설명한 것처럼 사진을 배치했어요.

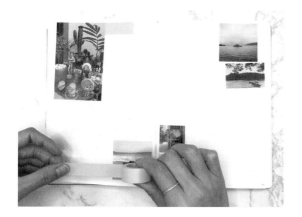

3 마스킹 테이프를 배경으로 붙이고 사진을 그 위에 붙일 거예요.

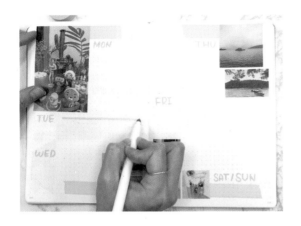

4 마스킹 테이프 아래쪽에 요일을 써주고, 요일 옆으로 줄을 그어 칸을 나누어 주세요.

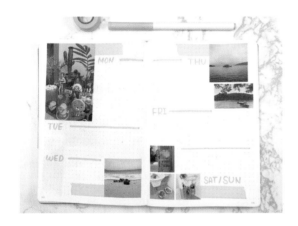

5 다꾸 스킬이 생기면 줄을 긋지 않아도 본문 여백을 이용해 요일을 나누기가 가능해져요.

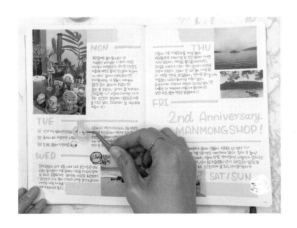

6 그 다음 요일에 맞추어 일기를 쓰고, 중간중간 허전한 부분에는 스티커를 붙여 채워주세요.

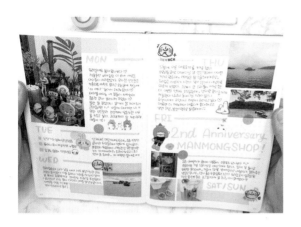

7 짠! 마스킹 테이프 하나와 사인펜 하나로 위클리를 뚝딱 꾸몄어요.

8 방법만 알면 예쁜 다꾸를 할 수 있어요. 이번에는 노란색으로 꾸몄지만 다른 색으로 꾸미면 같은 구도로 여러 번 꾸밀 수도 있어요.

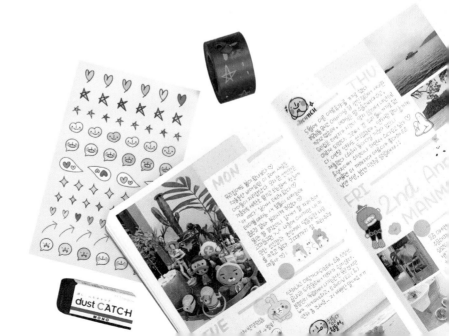

글씨 귀엽게 쓰기

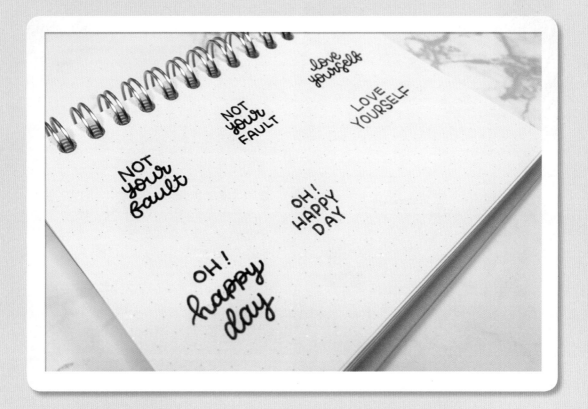

저는 글씨를 귀엽게 쓰는 걸 좋아해요. 이번에는 귀여
운 글자를 쓰는 방법 몇 가지 알려드릴게요. 여러 가지
방법이 있지만 펜을 기준으로 설명하겠습니다.

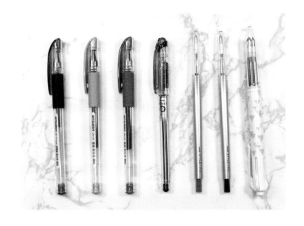

우선 가장 많이 쓰는 중성펜으로 글씨를 쓸 때는
❶ 이응을 크게
❷ 모음을 짧게

이응을 크게 쓰면 글자 자체가 조금 커 보이는 효과도 있죠. 쉽게 생각해서 글자를 가분수로 만들어 준다고 생각하면 돼요.

꾸미기 펜으로 가장 많이 쓰는 볼의 지름이 두꺼운 펜(1.0mm)으로 글씨를 쓸 때도 역시
❶ 이응을 크게
❷ 두 줄로 쓸 때는 글자를 끼워 맞추듯이

이응을 크게 씀으로써 전체적으로 통일감을 줄 거예요. 그리고 기본적으로 가운데 정렬로 쓰는 것을 추천합니다. 구도가 불안정하면 아무리 글자가 예뻐도 못쓴 글씨처럼 보이기도 해요.

왼쪽은 이응을 크게 쓴 글씨이고, 오른쪽은 보통의 크기로 이응을 썼어요.
같은 간격 안에 쓴 글씨인데, 이응을 크게 쓴 글씨가 훨씬 커 보이고 더 귀여운 느낌이죠?

두 줄로 쓸 때는 '가운데 정렬'로 써주세요. 다른 구도도 있지만 애매할 때는 가운데 정렬이 최고입니다.

O계뿐생각하고
예뿐꿈꾸기

O계뿐생각하고
예뿐꿈꾸기

가운데 정렬 연습

처음부터 가운데 정렬로 쓰기 어려울 때는 이면지에 연습하기를 추천해요. 오랜 연습 후에는 별다른 연습없이 감이 오지만 초반에는 구도와 글씨 크기 등 여러 가지를 연습하고 옮겨 적으면 틀리지 않고 쓸 수 있어요.

고양이를
좋아해 ♡

고양이를
좋아해 ♡

앞서 배운 '끼워 맞추기' 방법을 이용했어요. '좋아해'에서 '좋'이 '아해' 보다 세로가 길기 때문에 '아'의 이응을 더 크게 써서 전체적인 글자의 중간 부분이 비어 보이지 않도록 했고, '해'의 'ㅐ' 모음은 짧게 써주었어요. 위에 있는 '를'도 세로가 긴 글자라 겹치지 않게 하기 위해서죠. 글자와 어울리는 하트 등의 그림으로 공간을 메우는 것도 좋아요!

다이어리
꾸미기

다이어리
꾸미기

'다이어리 꾸미기'처럼 받침이 없는 글자는 끼워 맞추기 없이도 손쉽게 가운데 정렬을 할 수 있어요.

만두몽키 손글씨

'만두몽키 손글씨'는 '만, 몽'에 받침이 있지만 '두, 키'와 크기를 맞추어서 자연스럽게 가운데 정렬로 써주었어요.
이것처럼 받침 있는 글자와 받침 없는 글자의 크기를 맞출 때는 자음의 크기를 더 키워서 써주세요.

좋은 사람 되기

가운데 정렬로만 쓰면 받침이 커서 글자가 안 예뻐 보일 때는 오른쪽처럼 지그재그로 써도 좋아요. '좋은' 사이에 '사'를, 받침이 있는 '람'을 옆으로 빼주고 '되기' 역시 같은 규칙으로 왼쪽으로 빼서 써주었어요.

NOT your fault

글자를 한 덩어리로 봤을 때 구도나 글자 모양에 통일감이 있으면 덜 불안정해 보여요. 영문을 쓸 때도 가운데 정렬로 구도에 안정감을 주었어요.

그리고 영문은 경우에 따라서 '필기체와 고딕체' 혹은 '소문자와 대문자'를 섞어서 구도를 맞추기가 더 쉬운 글자입니다.

love yourself
LOVE YOURSELF

OH! HAPPY DAY

OH! happy day

STEP 04

플러스!
다양한
다꾸 재료와
예쁜 소품 만들기

Making handicraft with various materials

짝 짝 짝!

지금까지 다이어리 꾸미기에 열중하느라 고생하
셨어요! 이번 STEP 4는 지금까지 알아본 것 이
외의 다꾸 재료를 더 알아보고, 그 재료들을 이
용해 예쁜 소품이나 스티커 등 여러 가지를 만들
어 볼 거예요. 드라이 플라워 액자는 선물용으로,
원형스티커는 다이어리나 선물포장 마감용으로
활용해보세요!

드라이 플라워
액자 만들기

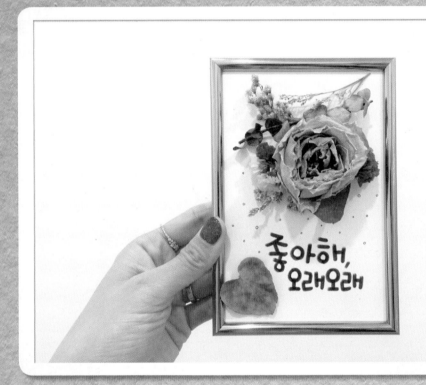

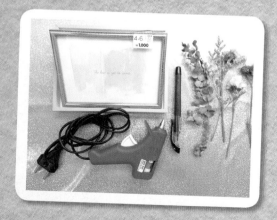

앞에서 배운 제노붓펜 글씨를 이용해 드라이 플라워 액자를 만들어 볼 거예요. 재료는 액자, 글루건, 제노 붓펜, 드라이 플라워가 필요해요. 저는 다이소에서 로 즈골드 테두리의 액자를 구입했고, 잘 말려둔 드라이 플라워를 준비해주세요. 종이는 '마시멜로우 225g'을 사용했어요. 마시멜로우지는 매우 매끄러운 고급지라 서 편지지나 카드지 만들 때 많이 쓰는 종이입니다.

1 저는 기분전환을 위해 가끔 꽃다발을 사는데, 꽃이 시들기 전에 말려두는 편이에요.
사실 기분 전환도 있지만 드라이 플라워를 위해 꽃을 사는 것도 있죠.

마음에 드는 꽃 사진 찍어두기

말리는 모든 꽃의 이름을 알면 좋지만 메인 꽃보다 곁들이로 있는 꽃들이 말렸을 때 더 예쁘기도 해요. 하지만 이름을 알지 못해 아쉬울 때가 많아요.
그래서 저는 드라이 플라워 용도로 말린 꽃은 항상 비포 & 에프터 사진을 찍어둡니다. 색이 변하지 않고 그대로 말랐다던가, 마르고 나니 오묘한 색깔이 더 예뻤다던가 하는 꽃들은 꽃집에 가져가서 말리기 전 사진을 보여주면서 이름을 여쭙고 다시 사오는 경우가 종종 있거든요.
스타티스, 천일홍, 유칼립투스 등 색감 그대로 마르는 꽃을 좋아해요.

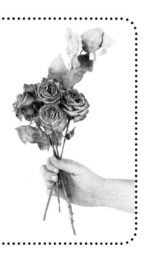

2 원래는 핑크색 장미였는데 말리고 나니 오묘한 색으로 변했어요.
드라이 플라워 액자를 만들 때 저는 주로 두 가지 방법을 사용합니다.
첫 번째는 큰 메인 꽃을 붙이고 주위에 자잘한 꽃과 나뭇잎을 붙이면서 채워나가는 방법이고, 두 번째는 자잘한 꽃들만 모아서 줄기 부분에 마끈을 감아 작은 꽃다발을 만들어 붙이는 방법입니다.

버리지 마세요!

말린 꽃에 본래의 색이 없어졌다고 버리지 마세요. 드라이플라워 액자
를 많이 만들다 보면 이런 색감의 꽃이 필요할 때가 있어요.

저는 말렸을 때 잎이 우수수 떨어지는 꽃을 제외하고는 잘 버리지 않는
편이에요. 다 말린 후 통풍이 잘 되도록 OPP 비닐에 넣고 입구를 막지
않고 걸어두면 곰팡이가 생기지 않게 보관할 수 있어요.

3 두 번째 방법인 자잘한 꽃들을 모아 꽃다발을
만들 때는 사진처럼 작은 꽃 위주로 모아 만들
어요. 색이 잘 어울리는 것들로 모으면 더 예
쁘겠죠?
이 방법은 비교적 간단하니 설명만 하고, 첫
번째 방법을 이용해 액자를 만들어 볼게요.

4 우선 마시멜로우지를 액자 크기에 맞게 잘라
주세요. 액자에 기본적으로 종이가 들어있는
데, 그 종이 크기로 잘라주세요.
그리고 액자에 들어있던 종이는 버리지 마세
요. 완성된 후 뒤에 같이 끼워주면 더 탄탄해
져요.

5 자른 종이 위에 꽃을 얹어서 구도를 잡아볼게요. 가운데 큰 노란 장미를 두고 주위로 스타티스와 유칼립투스, 그리고 이름 모를 나뭇잎을 배치했어요.

글씨를 쓰고 붙일 거니까 아직 줄기는 자르지 마세요. 구도가 마음에 들면 사진을 찍어 두세요. 그래야 잠시 후에 글루건으로 붙일 때 똑같이 붙일 수 있어요.

글씨를 먼저 쓰세요!

꽃을 먼저 붙이지 않고 글씨를 먼저 쓰는 이유는 글씨를 쓰다가 구도가 안 맞거나 틀릴 수 있기 때문이에요. 꽃을 붙이지 않고 글씨를 쓰다가 틀리면 종이만 바꾸면 되지만 꽃을 붙인 후 글씨를 쓰다가 틀리면 꽃까지 버려야 하니까요.

찍어둔 사진을 보며 다시 꽃을 조립하는 과정이 번거로울 수 있지만, 오랜 기간 예쁘게 말린 꽃을 버리고 싶지 않다면 글씨를 먼저. 꽃은 나중에 붙이는 게 좋아요.

6 정면에서도 보고 옆에서도 봐야 해요. 정면에서는 안 보이는데 옆에서 봤을 때는 꽃 사이에 공간이 '뻥' 뚫리는 경우도 있어요. 허전한 공간이 생기지 않게 구석구석 보면서 꽃과 잎으로 채워주세요.

7 액자 종이에 옮겨 쓰기 전에 여러 번 글씨 연습을 해주세요.

8 저는 많이 써서 끝이 닳고 잉크도 거의 닳아 버린 제노붓펜으로 썼어요. 꽃의 색들도 바랜 느낌이라 글씨도 바랜 느낌이면 어울리겠다 싶어서 활용해 보았어요.

9 가운데에 제일 큰 꽃을 먼저 붙여야 하지만, 이렇게 자잘한 꽃나무를 제일 아래 배경으로 깔고자 할 때는 꽃 보다 먼저 붙여주세요. 이미 다 붙이고 나서는 배경으로 꽃을 붙일 수 없으니까요.

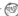

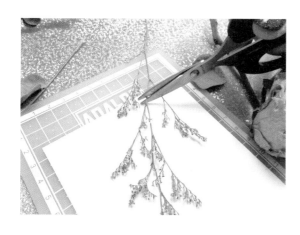

10 가장자리보다 조금 안쪽으로 줄기를 잘라주세요. 종이 끝에 딱 맞추면 나중에 액자를 끼울 때 줄기 때문에 액자가 제대로 안 맞을 수 있어요.

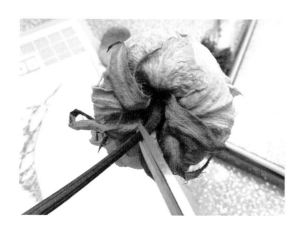

11 이제 큰 꽃을 붙일 거예요. 줄기 때문에 꽃이 뜨지 않게 줄기를 바짝 잘라주세요.

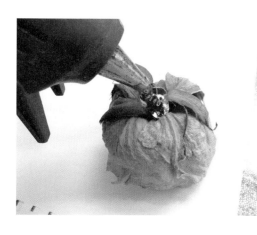

12 꽃 가운데에 글루건을 짜서 붙여주세요. 너무 많이 바르지 말고 가운데에 도톰하게 짜주세요. 글루가 꽃잎 밖으로 튀어나오지 않을 정도로요.

13 큰 꽃 주위로 붙여줄 작은 꽃들은 약간의 줄기를 남기고 잘라주세요.

14 이렇게 큰 꽃 옆에 붙일 때 줄기를 안쪽으로 집어넣어야 하는 경우가 있어서 줄기를 약간 남겨주는 게 좋아요. 이 줄기가 다른 꽃 붙일 때 지지대 역할을 하기도 해요.

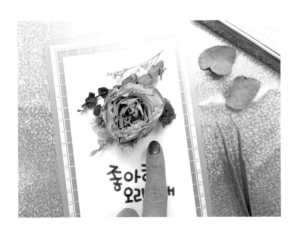

15 이렇게 허전한 공간에는 알맹이가 자잘한 꽃이나 나뭇잎으로 채워주세요. 작은 종이에 크기가 있는 꽃이 세 덩어리나 붙어있으니 더 붙이면 너무 조잡해 보일 거예요.

16 최종적으로 채우는 것은 액자를 끼운 후에 점검해도 좋아요. 액자 프레임이 허전한 느낌을 채워줄 수도 있거든요.

17 액자를 끼웠는데도 손가락으로 가리킨 곳의 여백이 허전하죠? 그래서 자잘한 꽃과 나뭇잎을 더해줄 거예요.
드라이 플라워 액자는 방법이 딱 정해진 것이 아니기 때문에 만들면서 꽃을 추가하고 빼는 과정이 많아요.

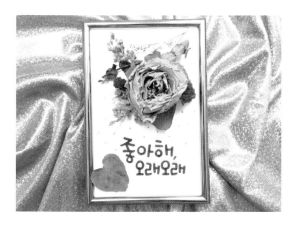

18 글자 옆에는 나뭇잎을 붙여서 여백을 채웠는데, 붙이고 나니 나뭇잎이 하트모양이네요.

19 꽃을 붙일 때는 정면뿐만 아니라 좌우, 위, 아래에서도 확인을 해야 다양한 각도에서 뚫린 공간이 생기지 않아요.

20 드라이 플라워 액자가 완성되었어요! 똑같은 구도로 다른 꽃으로 만들면 또 다른 느낌의 액자가 완성돼요. 좋아하는 꽃이 있다면 그 꽃만 모아 만들어도 예쁠 거예요.

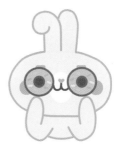

원형 라벨스티커
활용하기

생각도 생각하기 나름인데, 스티커도 쓰기 나름입니다. 라벨스티커에 귀여운 그림을 그리면 너무 귀여운 스티커로 재탄생할 수 있어요. 라벨스티커에 그림을 그릴 때는 에딩 페인트 마카 751, 피그먼트 라이너펜 (이 책에서는 스테들러를 사용했습니다.), 겔리롤 스타더스트, 펜텔 듀얼메탈릭펜을 사용했어요.

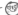

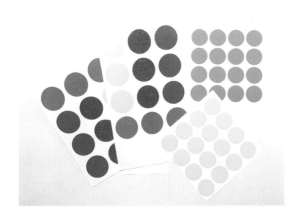

1 라벨스티커는 종류나 제조사마다 질감이 달라요. 어떤 스티커는 매트한 무광이고, 어떤 것은 유광이에요.

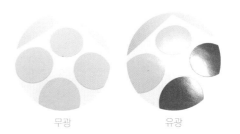

무광 유광

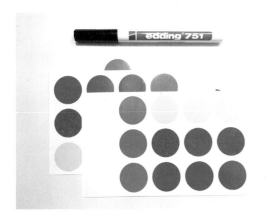

2 페인트 마카는 어디에나 잘 써지는 펜이라 유광, 무광 상관없이 쓸 수 있지만, 그 외의 펜들을 유광 코팅 스티커에 쓸 때 마르는 시간이 굉장히 오래 걸린다는 점을 알아두세요. 일반적인 펜처럼 최대 3~5분 정도면 충분히 마르지 않거든요. 몇 시간을 말려야만 번지지 않아요.

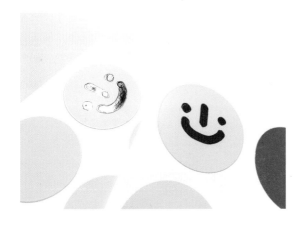

3 페인트 마카는 마르기도 빨리 마르고, 에딩 페인트 마카는 국산 페인트 마카보다 페인트 냄새가 많이 나지 않아서 좋아요.

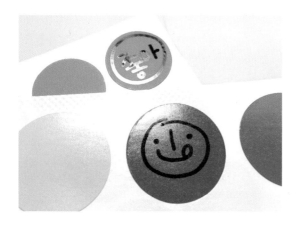

4 스테들러 피그먼트 라이너펜으로 무광과 유광에 쓰고 그렸어요.
라이너펜은 굵기가 매우 다양해 작은 라벨지에 그림을 그릴 때 좋아요.

5 펜텔 듀얼메탈릭펜을 이용해 콩콩 점을 찍어 테두리를 그렸어요. 볼지름이 1.0인 데코펜들은 지긋이 눌러주면 일정한 점을 찍을 수 있어 이런 자잘한 데코하기에 좋아요.

6 이것도 마르는 데 일반 종이보다 시간이 걸리므로 그려놓고 한참 후에 만져주세요.

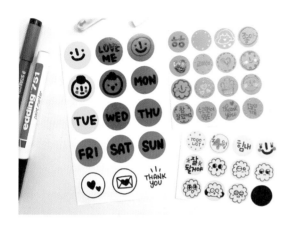

7 다양한 펜으로 라벨스티커에 그림이나 글씨를 썼어요. 요일 스티커로도 쓸 수 있고, 내가 만든 커스텀 스티커가 될 수도 있어요.

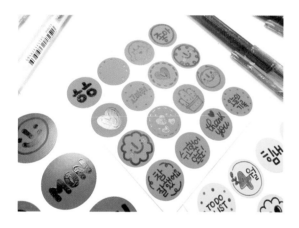

8 사용 용도에 따라 다양한 크기와 모양의 라벨지를 구입할 수 있고, 아주 작은 원형 스티커를 사서 표정만 그려 쓸 수도 있어요.

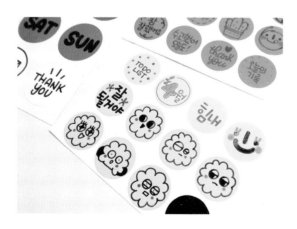

9 오늘도 끄적끄적 나만의 스티커를 만들어 보아요.

UNIT 03

원형 라벨지에 스티커 만들기

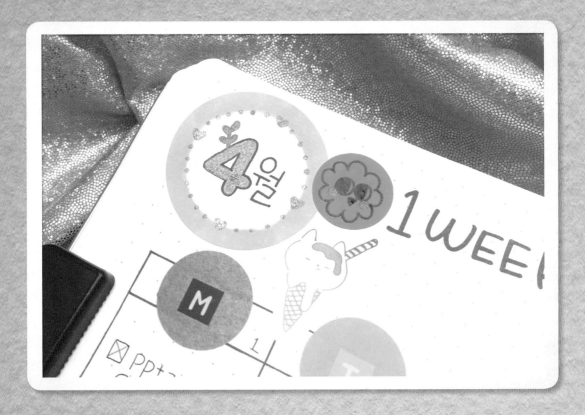

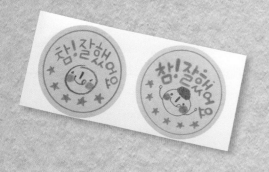

'테두리 스티커'와 '참 잘했어요 스티커'는 인쇄소에서 찍어내는 도무송 스티커의 '수작업'이라고 생각하면 돼요.

인쇄소에 제작을 맡기려면 몇 천장 이상을 제작해야 하지만 라벨지를 이용해 만드는 스티커는 내가 필요한 문구와 그림으로 뚝딱 만드는 수제 스티커입니다.

+ 테두리 스티커

1 Unit 2에서 배운 라벨지는 코팅이 되어있는 라벨지었어요.
이번에는 모조지로 만들어진 원형 스티커에 테두리를 넣어 만들 거예요.

2 테두리나 그림은 마카로 채색할 예정이고, 균일한 테두리를 만들기 위해 원형자가 필요해요. 이번 뿐만 아니라 다꾸에 자주 쓰이는 자이므로 모양 별로 구입을 추천합니다.

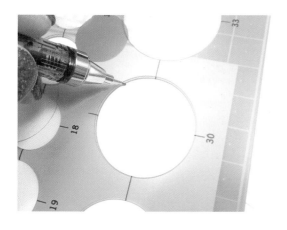

3 스티커 가장자리 안쪽에 연필로 원을 그려주세요. 테두리가 될 원의 크기는 만들고자 하는 스티커를 생각해서 구상하면 됩니다.
테두리를 얇게 할지 두껍게 할지에 따라 결정되겠죠?

4 연필 선은 다시 지울 거예요. 너무 연하게 그린 상태에서 지우면 자국이 남지 않으니 처음 원을 그릴 때는 조금 진하게 그려주세요.

5 연필을 지우는 이유는 마카나 색연필로 채색한 뒤에 지울 수 없기 때문이죠. 연필 선이 보이면 색칠했을 때 예쁘지 않기 때문에 연필로 그려주고 테두리를 구분할 경계만 만들어 주는 거예요.

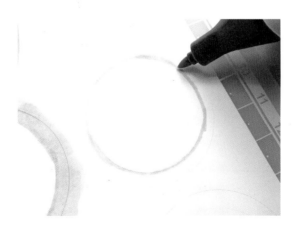

6 마카로 채색할 때는 얇은 팁으로 경계 부분을 먼저 그려주세요.

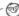

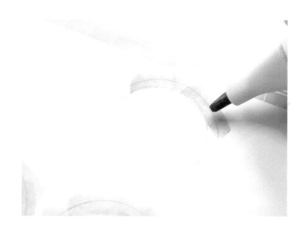

7 그 후 굵은 팁으로 시원시원하게 칠해주세요. 스티커 칼 선에 맞추어 색칠하지 않아도 괜찮아요. 칼 선 밖으로 튀어나가도 되니까 삭삭 칠해주세요.

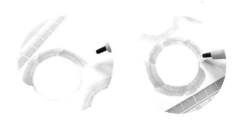

8 힘이 덜 들어가서 너무 연하게 칠해진 부분은 마카가 마르기 전에 빠르게 덧칠해야 해요. 덧칠 후에도 마카의 경계가 생기지 않게 하려면 마르기 전에 덧칠해야 합니다.

9 자, 이렇게 테두리를 다 칠했어요. 테두리가 굉장히 지저분하죠? 바로 깔끔하게 만드는 방법을 알려드릴게요.

10 그 방법은!
스티커를 제외한 배경부분을 떼내는 거에
요. 아까 칼 선 밖으로 마카가 튀어나가도
된다고 한 이유가 바로 이것 때문이었죠.

11 아까보다 훨씬 깔끔해졌죠? 아무래도 손으
로 채색하니 컴퓨터로 작업한 것만큼 균일하
지 않아요. 그럴 때는 다꾸에서 빠질 수 없는
겔리롤과 펜텔 듀얼메탈릭펜으로 테두리를
꾸며주세요.

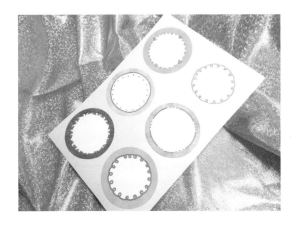

12 색을 바꾸어가며 도트를 찍어주거나 울퉁불
퉁한 테두리 경계에 메탈릭펜을 이용해서 그
려주세요. 아까보다 훨씬 귀엽고 완성도 있
는 스티커가 되었어요.

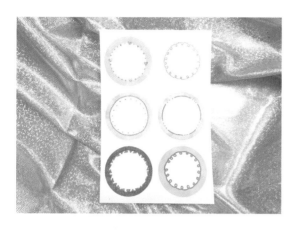

13 이렇게 만든 스티커는 '월 스티커'로 활용해도 좋고, 그림을 그려 데코 스티커로 써도 아주 좋아요.

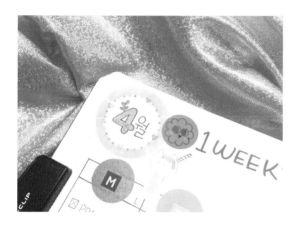

14 세상 어디에도 없는 나만의 스티커가 완성되었어요!

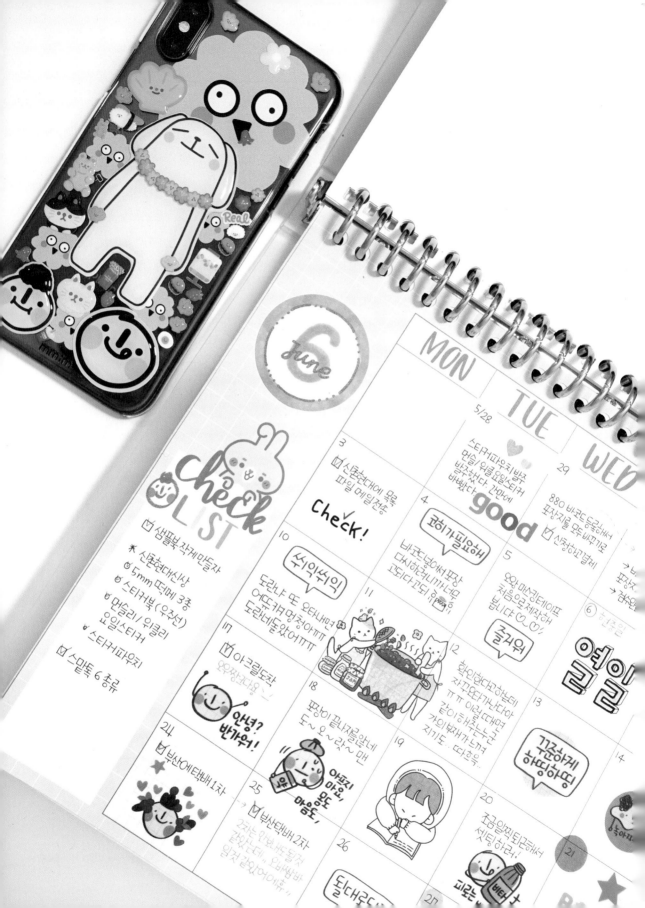

June ⑥

Check LIST

☑ 샘플북 자개만들자
✱ 신준현대신상
☺ 5mm 띠메 3종
☺ 스티커북 (우선)
☺ 먼슬리/위클리 요일스티커
☑ 스티커파우치
☑ 스멀톡 6 총류

MON 5/28

TUE 29

WED

3
☑ 신준현대에 목록 파일 메일전송

Check!

10
쉬익쉬익
도라나 또 오타내면 어또 커자 멍청아ㅠ 도라네돝앉앇ㅠㅠ

17
☑ 아크릴도자
응장하다고요~

18
곰팡이 끝까지믿앉네 도~오~랏~ 맨

24
☑ 부산에타벰버1차

25
☑ 부산테벰버2차
2차는 안봤바도될지 같은데, 오배됐어 임지 같앙앉어

26

4
good
코히가필요해
바코드넣어서 포장 다시하려니까너무 힘드다고야 ㅠㅠ

11

12
화인읺대있으니 자꾸오타가나니야 나 이럴때매 같이해주는니 가이봐가자느 지기도 더줌

19

20
처음일찍티콘에서 셋팅하라고!

5
응성 마쓰킨테이프 처음으로제작해 봅니다ヽ(◕‿◕)ノ
즐거워

6
예
일
릴

13
기거 솔차게 하땅하여

14

21

1 이번에는 크라프트 라벨지에 '참 잘했어요' 스티커를 만들어 볼게요.

2 이번에는 스티커만 남기고 배경을 먼저 때어낼 거예요.
아까 만든 테두리 스티커와 다르게 칼 선 밖으로 튀어나가게 그릴 일이 없으니, 스티커 면적을 구분하기 쉽게 먼저 때어주려 해요.

3 모양자를 이용해 원에 거의 꽉 차는 사이즈로 테두리를 그려주세요.

4 '참 잘했어요'는 왠지 빨간색이 잘 어울리니까 빨간색 색연필로 그렸어요. 색연필은 프리즈마 col-erase 20045 carmine RED를 사용했어요.

5 이런 구도로 그려줄 거예요. 별의 개수는 최소 5에서 최대 7개 정도가 적당합니다. '참 잘했어요' 문구를 바꾸어서 다른 스티커로도 만들 수 있어요.

6 왼쪽은 모두 색연필로 그린 스티커이고, 오른쪽은 그림만 중성펜으로 그린 스티커입니다. 도구의 질감에 따라 느낌도 달라지니 다양한 도구로 그려 보세요.

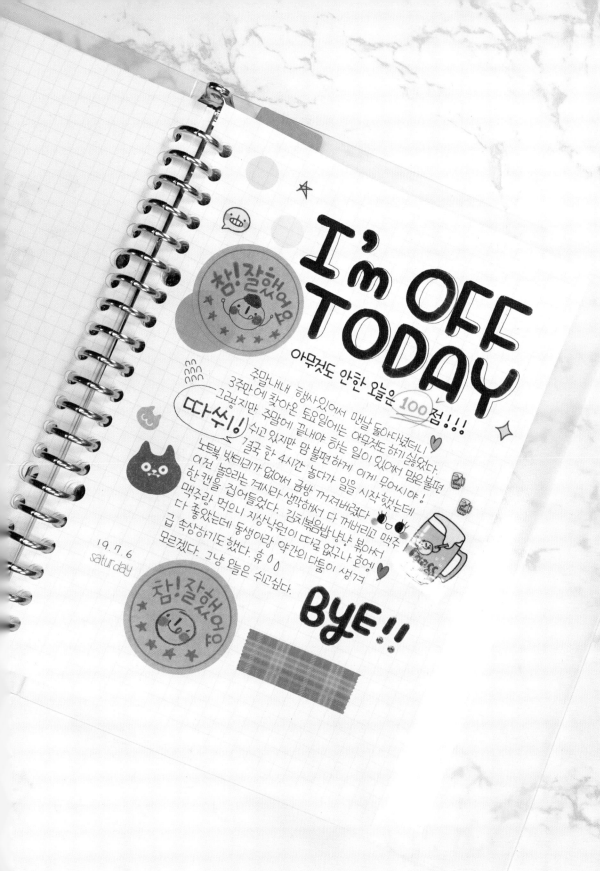

I'm OFF TODAY

아무것도 안한 오늘은 100점!!!

따사쒸!

19.7.6
saturday

주말내내 행사있어서 맨날 돌아다녔더니
3주만에 찾아온 토요일에는 아무것도 하기 싫었다.
그렇지만 주말에 끝내야 하는 일이 있어서 맘은 불편
쉬고 있지만 맘 불편하게 이게 뭐야!
결국 한 4시간 놀다가 일을 시작했는데
노트북 배터리가 없어서 금방 꺼져버렸다.
여긴 놀으라는 계시라 생각해서 다 꺼버리고 맥주
한 캔을 집어들었다. 김치볶음밥 냉장 볶아서
맥주랑 먹으니 지상낙원이 따로 없다가 순에
다 좋았는데 동생이랑 약간의 다툼이 생겨
급 속상하기도 했다. 휴
모르겠다. 그냥 오늘은 쉬고싶다.

BYE!!

컬러차트 만들기

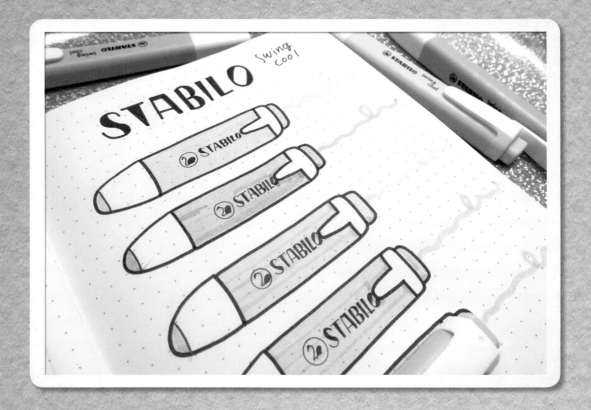

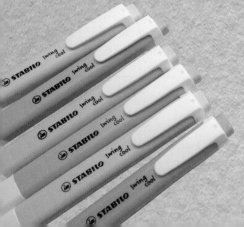

이번에는 잠시 쉬어가는 마음으로 가볍게 컬러차트를
만들어보는 코너예요. 저는 지루한 시간을 채우거나
복잡한 머릿속을 비울 때 종종 이렇게 시간을 보내요.
너무 많은 색상이 있는 볼펜은 만들기 어렵지만, 색이
몇 가지 안 되는 형광펜이나 볼펜의 컬러차트는 쉽게
만들 수 있어 좋아요.

1 컬러차트를 만들 형광펜들입니다. 다행히 6가
지 컬러만 있어요.

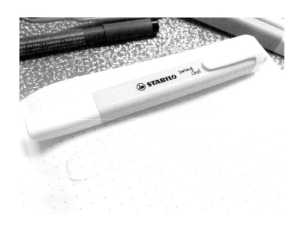

2 우선 형광펜 개수만큼 모양 그대로 노트에 그
려주세요.

3 마카로 채색해도 번지지 않는 피그먼트 라이
너 펜으로 테두리를 그려주세요.
다 그린 후 연필은 지울 거예요. 라이너펜이
충분히 다 말랐을 때 지워야 번짐 없이 깔끔
해요.

4 모두 그렸다면 형광펜의 바디를 각각의 색깔에 맞게 채색해주세요.

5 완전히 똑같이 그릴 수는 없지만 로고와 글자도 그려주세요. 공간이 부족하면 글자 몇 개를 생략해도 괜찮아요.

6 옆에 선이나 원을 그려서 간단하게 컬러차트를 만들어도 되지만, 이렇게 펜의 모양을 그리고 채색하면 나만의 특별한 컬러차트가 만들어져요.
내 다이어리는 내 손길로 조금 더 예쁘고 남다르게 만들어 보아요.

STABILO Swing Cool

수채물감과 아이패드로
배경지, 스티커 만들기

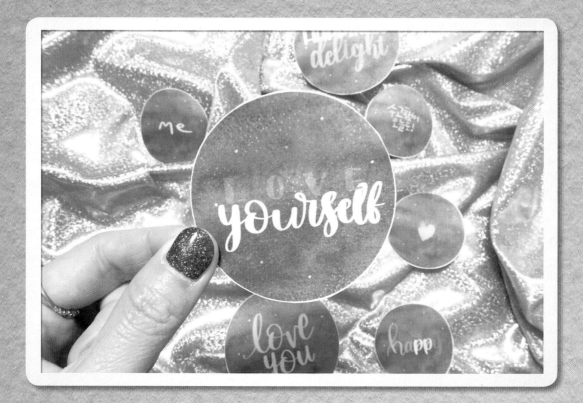

이번에는 수채화 물감을 이용해 배경을 만들고, 사진을 찍어 편집한 후 배경지나 스티커를 만드는 방법을 배워볼게요. 저는 아이패드를 사용했지만 포토샵을 사용해도 좋아요. 아날로그와 디지털 기술이 합쳐진 아이템, 지금부터 만들어 볼까요?

 제가 그냥 수채화 물감으로 그린 종이를 바로 사용하지 않고 아이패드로 옮겨서 재인쇄를 하는 이유는 수채화 종이가 너무 두껍기 때문이죠. 인덱스나 가름용으로 사용하기에는 괜찮지만 수채화용지를 그대로 붙이기엔 너무 두껍고, 얇은 용지를 쓰면 종이가 너무 울거든요. 그래서 디지털의 힘을 빌리는 거예요.

사용한 물감 정보

왼쪽부터

MISSION w556 (BRIGHT ROSE)

SWC920 (CERULEAN BLUE HUE)

SWC938 (PERMANENT VIOLET)

SWC926 (ULTRAMARINE DEEP)

1 신한 전문가용 물감을 사용했어요!

2 먼저 붓에 물만 묻혀서 동그란 원을 그려주세요. 원이나 네모로 이미지를 잘라낼 거라면 꼭 원이 아니라 용지를 꽉 채워도 괜찮아요.

3 파란색 물감을 물을 많이 묻혀서 가운데부터 채색합니다.

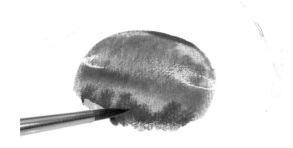

4 조금 더 진한 파란색으로 방금 칠한 파란색과의 경계 부분에 칠해줄 거예요. 이번에도 물을 많이 묻혀주세요.

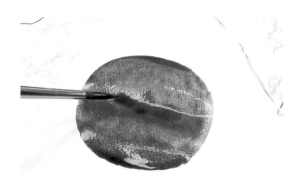

5 그리고 끝 쪽은 보라색을 이용해 살짝 터치해주세요. 마지막으로 가운데에 핑크색 물감을 톡 떨어트리고 넓게 퍼뜨려 색을 섞어주세요.

물감 말리기

물감이 어느 정도 마르면 드라이기나 히팅툴로 물감을 완전히 건조시켜 주세요.

물을 많이 사용했기 때문에 채색 후 바로 바람을 쐬면 물이 바람에 밀려 원 밖으로 튀어나갈 수 있어요.

그러니 살짝 마른 후 바람을 이용해 말려주면 이런 사태를 방지할 수 있어요.

6 다 말린 그림을 카메라로 찍어주세요. 저는 아이패드로 수정할 거라 아이패드로 찍어주었어요. 어플은 〈Procreate (프로크리에이트)〉라는 유료 어플을 사용했어요.

7 화면 상단 왼쪽 갤러리 메뉴 옆에 〈올가미〉 툴을 누르면 하단에 〈타원〉 메뉴가 나타나요. 이 메뉴를 이용해서 아까 찍은 사진을 반듯한 원으로 잘라낼 거예요.

8 점선으로 보이는 것처럼 반듯한 원으로 선택한 후, 〈콘텐츠 복제〉를 눌러주면 선택한 원 모양 안의 그림만 복제됩니다.

9 레이어 메뉴를 열어보면 아까 선택한 부분만 복사가 되었어요. 이제 불필요한 처음 찍은 사진 레이어 1은 삭제해주세요.

10 필요한 레이어만 남았어요. 이제 이 그림을 여러 개 복사할 거예요.
레이어 메뉴에서 해당 레이어를 왼쪽으로 쓸어 넘기면 〈잠금〉, 〈복제〉, 〈지우기〉 메뉴가 나타나요.

11 〈복제〉 메뉴를 눌러서 레이어를 복사하면 같은 그림이 여러 개 생겨요.

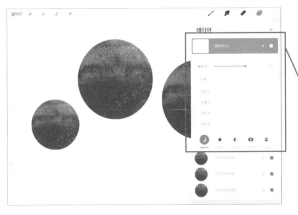

12 브러쉬를 이용해서 우주에 별처럼 점을 찍었어요. 하얀색이 너무 진하면 이질감이 들 수 있으니 〈불투명도〉를 조절해서 그림과 잘 조화되도록 해주세요.

13 글씨를 썼는데, 보라색은 잘 보이지 않고 노란색은 너무 튀어요.

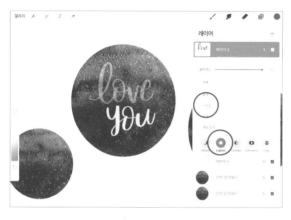

14 불투명도 아래에 속성을 변경하는 메뉴들이
있어요.

이 메뉴들을 하나하나 눌러보면서 잘 조화
되는 효과로 선택할 거예요.
저는 〈Lighten〉과 〈스크린〉을 적용했어요.
아까보다 글씨가 더 잘 조화되죠?

15 이렇게 배경을 만들어 준 후 배경 그대로 인
쇄해서 사용해도 좋고 글씨나 그림을 얹어
사용해도 좋아요.

16 방금 배운 효과들을 적절히 섞어서 이것저것
만들었어요. 이제 이걸 인쇄해서 스티커로
사용할 거예요.
깔끔하게 붙이려면 A4 라벨지에 뽑으면 더
좋고, 글씨가 없고 전체에 배경만 깔면 배경
지로도 사용할 수 있어요.

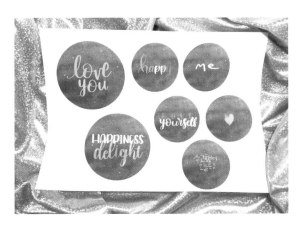

17 A4 용지에 인쇄했어요. 세상 어디에도 없는 나만의 스티커가 완성 되었습니다.

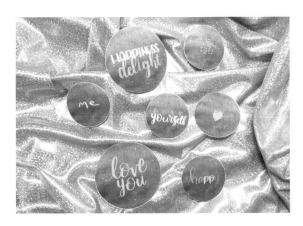

18 가위로 원을 따라 깔끔하게 오렸더니 더 그 럴싸해 보이죠?
크기를 조금 더 작게 만들면 다이어리에 붙 이기 좋은 스티커가 될 거예요. 직접 만들어 서인지 더 뿌듯하고 더 예쁘네요.

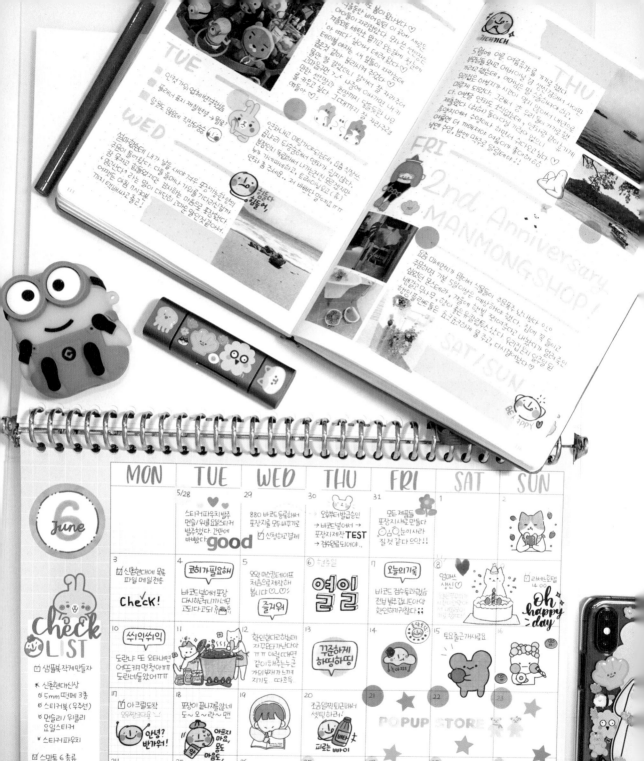